The Classic Resort

由緒正しいホテルの旅

歡迎光臨,
世紀經典
度假村

度假村旅行家
石井至
Itaru Ishii

林麗秀 譯

U0056662

瑞昇文化

'我非常敬佩幸存者的聰明勇敢與沉著冷靜，

'那些罹難的人，很多是聰明人。

開始環遊世界尋找度假村的時候。我曾想過：「世界上最棒的度假村在哪裡呢？」

世界上確實有數不盡的經典度假村，想尋找適合休閒度假、蜜月旅行、週年紀念活動的場地，其實並不困難吧！我很想去又還沒去過的地方非常多，一直覺得時間不夠用。

另一方面，由於工作關係走遍世界各地的過程中，我終於發現到，世界各地確實存在著非常經典，但日本方面還不是很瞭解的度假村。那些是我旅途中偶然發現，或熟知當地的人告訴我。

那麼，世界上最棒的度假村到底在哪裡呢？

答案至今未定。不過，我認為，至少必須具備「設備舒適溫馨」、「服務熱誠周到」、「餐點健康美味」、「SPA設施水準高又有特色」等四大要件，才能夠稱之為世界最高水準的度假村。但，這些畢竟是我個人的認定基準，重點是，這些要件都與熱愛旅行的女性朋友們的需求不謀而合。

撰寫本書時有點貪心的希望能納入更豐富內容，因此對另一個要件也很重視，希望介紹的設施背後都有精采的「故事」，都是與歷史人物有關、曾經為歷史舞台，或讓人禁不住想告訴別人的度假村。

篇幅中不乏以故事為優先，不符合前述基準，但建議讀者們有機會一定要造訪的設施。

第1章

Rosewood Little Dix Bay
Parrot Cay

大富豪的別墅

歷史悠久，背景顯赫的飯店之旅

世紀經典度假村

歡迎光臨，
contents

文／蘇皜皜

攝影／日日

重裝再造

○○二一年冬 680

寒冬中的人文薈萃風景 077

尋找那消逝的原色

第3章

La Mamounia Ladera

第4章

Uma by Como
Chiva-Som

王公貴族的養生休閒勝地

第
7
章

Caesars Palace
Crockfords Club

賭場的探訪

特克斯凱科斯群島

古巴

開曼群島　　　　　海地

牙買加　　　　　　　　　多明尼加共和國　英屬
維京群島

波多黎各

多米尼克—

聖露西亞—

加勒比海

1
小迪克斯灣
2
鸚鵡洲
3
拉德拉
4
蓬塔卡納
5
莫卡飯店

天堂鳥別墅

Rosewood Little Dix Bay
Parrot Cay

第一章

1

瑰麗的維吉尼

小維京群島
[英屬維京群島]

Rosewood
Little Dix Bay
[British Virgin
Islands]

（British Virgin Island，以下簡稱 BVI）

（Little Dix Bay）

（Virgin Gorda）

跨足石油與金融，二十世紀財力最雄厚的大富豪

一聽到洛克菲勒，就想起美國紐約第五大道洛克菲勒中心的人想必不少。冬季期間在第五大道上溜冰，就是最具紐約冬季象徵的畫面。

世界公認最富有的大財團洛克菲勒家族是十九世紀後半，約翰洛克菲勒（John Rockefeller）一手打造。約翰生於紐約貧窮家庭，但他透過自己的努力、節儉與投資煉油事業而迅速地累積財富，設立標準石油（Standard Oil）公司。就日本的石油公司而言，過去的日本石油、埃索（Esso）、美孚（Mobile）等，都是標準石油旗下事業。

聽到以上敘述後，讀者們或許會認為，約翰只不過是正好搭上時代潮流的順風車罷了，但，事實上，約翰絕對不是暴發戶。約翰的母親伊莉莎是一位非常虔誠的浸信會（Baptist，新教的宗派之一）教徒，約翰深受其影響，據說從年輕的時候開始，就將收入的十分之一捐給該教會，因此，他也是一位肯慷慨解囊的慈善家。

約翰之弟威廉洛克菲勒（William Rockefeller）是花旗集團前身的國家城市銀行（National

1964年完成建設

設施範圍內隨處可見茂密又修剪得很整齊漂亮的熱帶植物

City Bank）創始人之一。約翰之孫大衛‧洛克菲勒（David Rockefeller）則是長期任職於大通曼哈頓銀行（Chase Manhattan Bank），相當於現在的摩根大通集團（JP Morgan Chase & Co.）的總裁。

也就是說，洛克菲勒家族是跨足石油與金融業界的大財團。

創始人約翰的孫子輩除了大衛之外，還有四位兄長，勞倫斯‧洛克菲勒（Laurance Rockefeller）就是其中之一。勞倫斯曾任紐約證券交易所主席等職務，也非常重視環保，曾經於世界各地打造活用大自然生態的別墅。

小迪克斯灣就是其中之一。

避稅天堂

哥倫布發現維京群島後，其所有權在歐洲強國之間輾轉易手，十七世紀後期開始，其中一部分成為英國的屬地（直到現在都還分為英屬維京群島與美屬維京群島），後來，和加勒比海沿岸的其他島嶼一樣，從非洲引進奴隸，從事甘蔗生產，製造蘭姆酒。

一九六〇年代成為自治區，改變產業型態，由甘蔗島轉型為提供觀光與金融服務的島嶼。

加勒比海金融服務業的領頭羊為開曼群島。開曼群島曾經為英國領土，成為金融服務根據地原因猶如都市傳說。十八世紀末，英國王子搭船行經開曼群島時遇難，當地人救了王子一命，於是英皇喬治三世下令豁免當地稅賦以報答救子之恩。開曼群島自此成為一座不需要繳納個人所得稅與公司稅賦，金融服務業非常蓬勃發展的島嶼。

一九六〇年代，開曼群島已經成為舉世聞名的「Tax Haven」（避稅天堂）。

英屬維京群島（BVI）緊接著發展成金融服務重鎮。勞倫斯洛克菲勒投資建設小迪克斯灣，很可能是已經事先得知英屬維京群島很快地就會循著開曼群島途徑蓬勃發展的資訊。

「那是賺進大把鈔票的人不想繳納稅金，用於隱藏財富的地方」，一聽到避稅天堂就產生這種聯想的人想必不少吧！英屬維京群島與開曼群島也經常登上日本經濟事件的版面。

但，目前即便在英屬維京群島成立空殼公司，用於隱藏財富，經過調查，還是馬上

就會被發現。日本稅務當局的調查能力絕對不容小覷。

言歸正傳吧！

小迪克斯灣於一九六四年完成。二○一四年是非常值得紀念的五十周年，但往前追溯約二十年，亦即一九九三年，瑰麗酒店＆度假村（Rosewood Hotels & Resorts，以下簡稱瑰麗酒店）集團向洛克菲勒家族收購後，已經成為瑰麗集團席下品牌飯店。

當地人「推薦的飯店」

這是在歐美各國有錢人之間相當出名，在日本卻絲毫不具知名度，只是我偶然間發現的一家飯店。

過去有一段時間，我曾為了幫助加勒比海小國調度資金，走遍加勒比海的一座座島嶼。當初合作的律師事務所就位於英屬維京群島的首府羅德城。第一次造訪該律師事務所時，我從東京出發，輾轉換了三班飛機，經過了二十四小時的飛行才終於抵達當地。

渡輪是聯繫英屬維京群島首府羅德城的交通命脈

已經先預約那家律師事務所推薦的飯店。

這是一趟長途飛行，抵達該飯店時，見到的是只夠一個人容身的狹小櫃檯裡，站著一位體態纖瘦的婦人。「房間已經為您準備好了。請自行搬運行李，恕本飯店無法提供相關服務。我來為您帶路。」說著就鑽出櫃檯，往建築物外走去。我趕忙跟在婦人身後，走上一條狀似土堤，兩旁雜草叢生的坡道，聽說上面就是我要住宿的房間。我突然有點卻步，但，事到如今也只能拖著重重的行李箱，上氣不接下氣地繼續跟著往坡道上走去。

打開房門，裡面有點陰暗，到處都是蜘蛛網。地板上有成群結隊的螞蟻在爬行。國外飯店的客房光線通常比較暗，小螞蟻四處爬行是南方熱帶國家很常見的光景，蜘蛛結網則很少見。

經過長途的飛行，來到這裡已經筋疲力盡，沒有力氣再去請對方更換房間。而且，就當時情形看來，我認為，並不是那個房間比較特別，恐怕其他房間也到處都是蜘蛛網吧！

總之，先休息一下再說吧！於是就伸手轉了一下洗澡間的水龍頭。咦！沒水？心

028

想，冷、熱水龍頭或許是需要分別打開吧！因此又伸手開了熱水龍頭，也沒水，也就是說，本來就沒有熱水。

律師為什麼幫我推薦環境這麼差的飯店呀？到了晚上，我終於恍然大悟。

當然不是律師故意要整我。因為，當我準備吃晚餐而前往飯店附設的餐廳時，發現餐廳裡已經座無虛席。聽說那是一家專門提供當地美食而頗受歡迎的餐廳。律師是當地人，所以當然不會入住該飯店，他推薦該飯店或許是著眼於「那是一家會提供美味料理的飯店」吧？也就是說，律師幫我推薦了距離事務所比較近的一家「好」飯店。

第二天，為了洽商事情，我從飯店步行前往路程約莫十來分鐘的律師事務所，結果一見面就被問道：「那家飯店怎麼樣呀？」律師滿臉得意神情，就他的神情應該是要問我：「不錯吧！看我幫你訂了環境好又便宜的飯店。」見狀，我實在不好意思說出實情，只好虛以委蛇地說了一句⋯⋯「還不錯啦！」

若茵花白色沙灘上的樹屋度下家閒的海景屋

向看起來很有錢的白人們學習

不過，我也不是一個那麼老實好款待的人。為了下次的再次造訪，我必須找一家環境條件好一點的飯店才行。

洽商事情後，回飯店途中，我無所事事地在羅德城街上閒逛，看到幾十位滿是度假氣氛的白人往我的方向走來，怎麼回事？當我朝著人群走過去的方向看去，發現海岸邊停著一艘渡輪。不是豪華郵輪，是當地的渡輪。我信步走向渡輪碼頭，朝著碼頭上的人問道：「這是開往哪裡的渡輪呢？」得到的答案是開往附近的維京戈爾達島。

聽說二十分鐘就能抵達該島。

也就是說，搭乘渡輪航行二十分鐘抵達另一座島嶼，那裡就有白人們投宿的氣派飯店。我依樣畫葫蘆地做過後，就發現了小迪克斯灣（Little Dix Bay）飯店。

被海水淹圍的水彎溪澳海沙地

希望在完全不會被打擾的狀況下悠閒地度假

果然不出所料，的確是非常豪華氣派的度假村。

新月形白色沙灘上擺放躺椅，皮膚曬得紅通通的富豪白人老夫婦戴著太陽眼鏡，躺著看書。交談時聽說，他們已經在這裡待了兩星期。這次我是專程造訪律師事務所的超短期停留，假使有一天能忙裡偷閒有較長的休假，我一定要到這裡來好好地度假。

來到這裡一定不會碰到日本人，就我個人而言，這一點比什麼都重要。我造訪小迪克斯灣是二○○八年，當時，不只不會遇見日本人，在當地連亞洲人都不會碰見。

真希望到一個沒有人會認識自己，那裡的人完全聽不懂日語，去那裡絕對不會被打擾，可以悠閒自在地度假放鬆，這處度假村對於有這種想法的人來說是再適合不過了。

鸚鵡礁島
（英屬特克斯及凱科斯群島）
Parrot Cay
[Turks and
Caicos Islands]

島構成，是英國的海外自治區。特克斯群島由許多小島構成，凱科斯群島則是由一些面積較大的島嶼構成。英屬特克斯和凱科斯群島位於古巴東邊，多明尼加共和國的伊斯帕尼奧拉島（Ispayola）北邊。

由四十座珊瑚島礁構成，大部分為無人島，只有八座島嶼有人定居。島上蓋了國際機場的是凱科斯群島的普羅維登西亞萊斯島（Providenciales）。除可從倫敦前往外，紐約、邁阿密、多倫多等地都有直航班機可前往。搭乘私人飛機前來的遊客也不少，因此也配合私人飛行提供停機坪與相關服務。

事前聯絡，飯店就會派人前往機場接機。機場至碼頭車程約十五分鐘。由碼頭搭乘高速船，二十分鐘左右即可抵達鸚鵡洲。

「西印度群島的小島與岩礁」

岩礁（cay）一詞意思為小島，字典中記載為「珊瑚礁或砂等構成的西印度群島中的小島或岩礁」。

當初，「發現」美國新大陸的哥倫布航行到加勒比海時，還誤以為「抵達印度」，

「發現」目前所謂的印度後，才將朝著西邊行駛而發現的「印度」（加勒比海各島嶼）稱

為「西印度群島」，將目前的印度鄰近地區稱為「東印度」。東印度概念範圍大於目前

的印度，是廣泛涵蓋印尼、菲律賓、馬來西亞等國家的名稱。

有一次，我需要寫信給住在多米尼克（與多明尼加共和國是截然不同的兩個國家）的朋

友，當我想確認住址，問對方：「地址最後需要寫上 West Indies 嗎？」時，對方卻滿

臉不以為然地回答：「確實有這種說法，不過，不寫也沒關係，只寫 Commonwealth

of Dominica 信也會送到。」由此可見，那未必是當地人喜歡的寫法。

即便發音、意思都與 cay 一樣，「key」（拼音與意思為鑰匙的英文單字一樣）一詞英文字典

上的說明是「美國佛羅里達周邊海洋上的小島」。這部分似乎不是西印度群島才有的

說法，顯然是「佛羅里達」特有。總之，小島就叫做「cay、key」。

整座島嶼都是休閒度假勝地

鸚鵡洲整座島嶼都是休閒度假勝地。在區域內散步，就會發現到「自然」的景觀非常漂亮吧！樹木整齊生長，隨處都能看到繽紛綻放的花朵。令人感到很不可思議，總覺得漂亮得有點超乎尋常。

原來如此，聽了該設施負責人說明後，我才恍然大悟。據說當初這座島上幾乎看不到任何植物，樹木與花草都是費盡千辛萬苦栽培出來的。怪不得道路兩旁的植物，都是整整齊齊地沿著道路生長。

話雖如此，置身於海邊的小別墅時，碧綠的海洋、蔚藍的天空、白色沙灘就近在眼前，放眼望去根本看不到半個人影，總之，四處靜悄悄，只聽到海浪與海風吹過的聲音。沒沒無聞的我對於隱私不需要那麼敏感，但，或許是生長在人口密度很低的北海道吧！沉浸在寧靜浩瀚的大自然中，待在看不到任何人的別墅裡，內心裡卻感到格外地平靜踏實。

森林鳥類棲息環境與活動的相關資料

地板都是沾濕的海沙、未曾人踏的海灘

毛巾的味道，來到沙灘上。

按摩業界的哈佛大學

但，環境清幽隱密又充滿美麗的大自然，只擁有這兩個條件還不足以稱為世界一流的度假村，還必須有「賣點」。鸚鵡洲的最大「賣點」是水療設備。設備當然很氣派，施術品質更是不同凡響。世界各地隨處可見的平凡水療項目，對我來說絲毫不感興趣，充分運用當地素材的水療設備才能引起我的關注。譬如說，必須前往法國布列塔尼地方才能享受到，使用法國給宏德鹽（Guerande）的水療施術服務就能讓我產生濃厚的興趣。

不過，就我個人的意見，按摩療法技師必須是泰國人，而且最好出身於臥佛寺（Wat Pho）。臥佛寺是位於泰國曼谷的寺院，自古以來即一脈相傳，以泰國傳統按摩法維護泰皇的健康，於十九世紀公開，二十世紀於臥佛寺設立專門傳授該秘技的學校。臥佛寺的按摩學校被譽為「按摩界的哈佛大學」。因此，世界各地的一流度假村都爭相聘請臥佛寺的畢業生。

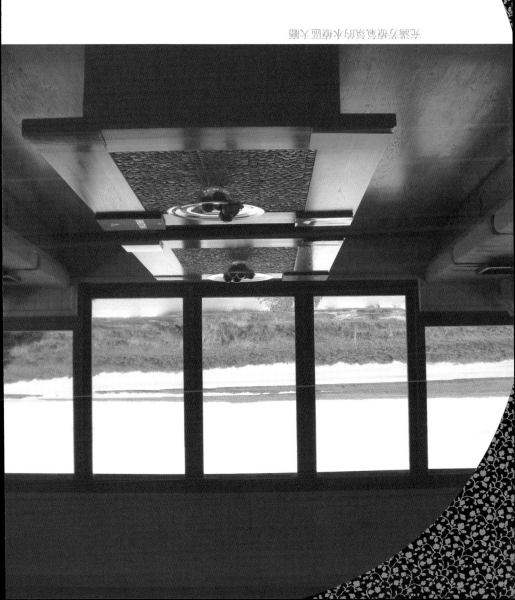

名偵探柯南密室的水族館入廳

往來機場的交通為船舶。黎明前退房，可欣賞日出美景。

加勒比的早餐為水果。

狀似款冬梗的粉紅色食材是以糖漿醃漬過的大黃

　　街上穿女裝的男子不是一個，穿著閃亮的女裝，擺出各種姿勢打扮成女明星的模樣，也有男子穿上女性的高跟鞋及禮服裙子，打扮得花枝招展。

　　有的女人身上穿著男子的西裝，打扮得英氣逼人，也有女人穿著一般男性的服裝。

　　有的人穿得華麗誇張，有的人卻樸素簡單，還有人穿著名牌服飾，一眼就看得出來是唐娜卡倫（Donna Karan）。

　　打扮成唐娜卡倫的身上穿著美麗的套裝，是個不折不扣的貴婦人模樣。

　　有人穿著英國紳士的西裝，看起來風度翩翩。

　　這些穿著打扮的男男女女，都是為了參加這場化妝舞會而精心準備，每一套服裝都花了不少心思，無論是哪一套都獨具特色，看起來賞心悅目。

　　這些人都是這個城市裡一流的時裝設計師與服裝造型師，他們從世界各地前來參加這場舞會，每一位都是這個行業裡數一數二的高手。

巴黎香格里拉王宮飯店

Hotel du Palais
Shangri-La Hotel Paris

第2章

華麗帝王御用的　巴黎宮殿三溫暖

巴黎宮殿
[法國]
Hotel du Palais
[France]

還記得我們在上一章提到過的「HERMES」嗎？在「H」之後緊接著是「Hotel」（Hotel 是「旅館」或「飯店」的意思），再來是「du Palais」，因此字面上的意思就是「宮殿旅館」。

位於法國西南部比亞里茲（Biarritz）的這座宮殿旅館，最早是由法國皇帝拿破崙三世為皇后歐仁妮（Eugenie）所興建的。

這座旅館曾經歷過一段火燒毀損而重建的過程，有趣的是，現在我們所看到的並非最早期的原始建築樣貌，而是經過重建之後的新面貌，不過由於重建時仍保留了原有的建築風格，所以外觀幾乎看不出來經歷過火災崇毀，聞名於世的宮殿建築幾乎原汁原味地保留了下來，也因此才能成為現今大家景仰朝聖的對象。

那麼，拿破崙三世又是誰？與鼎鼎大名的拿破崙又是什麼關係呢？真抱歉，恕我才疏學淺無法立即回答這個問題。

查閱過世界史相關書籍後終於得到答案，拿破崙三世就是那位曾經叱吒風雲的拿破崙的侄子，亦即……他弟弟的兒子。

拿破崙（姓拿破崙，名波拿帕特〔Bonaparte〕）最後登基成為皇帝，除英國與瑞典外，幾乎整個歐洲都在他的掌握下。但，誠如盛極必衰的道理，幾經波折後，拿破崙還是被放流到非洲孤島聖赫勒拿島（Saint Helena）上，於一八二一年去世，享年五十一歲。

拿破崙三世（別名路易拿破崙）也因為伯父拿破崙權力式微而被放逐國外，家人分崩離析，被關進德國、瑞士、法國的牢房裡，輾轉被流放美國、英國等地，有過一段相當悲慘坎坷的際遇，一八四八年，亦即四十歲的時候，拿破崙三世選上議會議員，不久後即當選總理。

拿破崙三世當選總理後，只是一個權力微薄的傀儡總理，當然不會滿足於該權位，

西班牙貴族之女歐仁妮

050

聳立在一望無際的大西洋海邊

因此，一八五一年底即發動政變，一口氣逮捕其他頗具聲望的政治家後送進牢裡。隔年旋即制定強化總理權限的憲法，甚至即位成為皇帝，自稱拿破崙三世。

拿破崙三世的女性關係也很精采，但始終維持單身，直到一八五三年，亦即四十四歲時才與西班牙貴族之女，當時年僅二十六歲的歐仁妮結婚。婚後與歐仁妮一起避暑共度過美好時光的地方就是皇宮飯店（Hotel du Palais）。

順便一提，結局是，拿破崙三世於婚後十七年，亦即一八七〇年就因為普法戰爭失敗而逃亡倫敦。一八七三年病死，享年六十四歲。妻子歐仁妮於丈夫死後依然住在英國，一九二〇年辭世，為九十四年的精采生涯畫下句點。

超越五星級的豪華大飯店

皇宮飯店是一家華麗無比的飯店。

這是拿破崙三世脫離坎坷曲折的人生谷底，擺脫牢獄生涯，即位成為皇帝，登上人生最高峰，與心愛的女人前往避暑共度美好時光而建蓋，因此，單憑想像就能了解到，那是一棟座落地點絕佳，裝潢佈置極盡奢華的建築物。

※普法戰爭：一八七〇至一八七一年，普魯士王國為了統一德國並與法國爭奪歐洲大陸霸權而引發的戰爭。

052

PALAIS CONSTRUIT
POUR
L'EMPEREUR NAPOLÉON III
ET L'IMPÉRATRICE EUGÉNIE
1854-1856

Restauré et transformé en Hôtel
1893-1894

Incendié le 1er Février 1903

為了與歐仁妮一起生活而建造

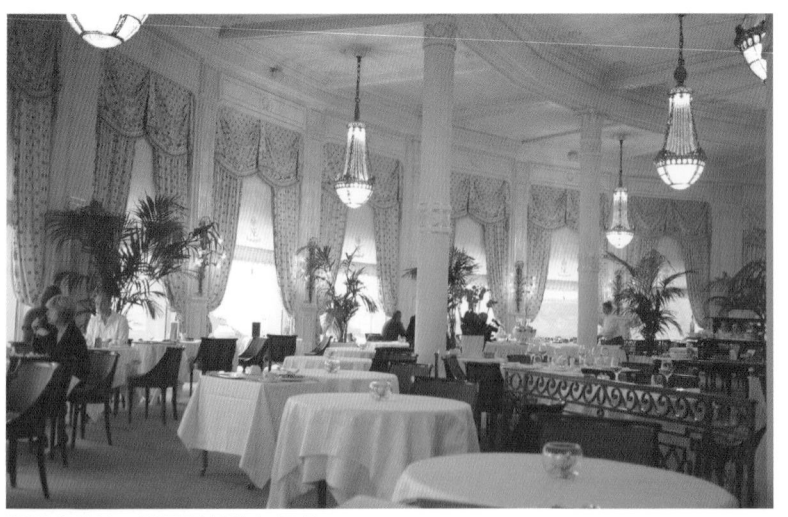

獲得米其林一顆星評價的主餐廳

從精雕細琢的客房陳設佈置，就能看出這棟建築與拿破崙三世的淵源，譬如說，客房裡的水晶吊燈上，就烙印著彰顯拿破崙家族的「N」字家徽。

目前，法國設有相當周延的飯店評鑑制度，針對五星級以上超豪華飯店頒發「Palace」（皇宮級）標章，至二〇一五年十月為止，已有十六家出類拔萃的頂級豪華飯店獲此殊榮，二〇一一年初次評鑑時，只有八家飯店，這家飯店就是其中之一。

深受景仰被尊稱為「老師」的主廚

穿過飯店入口後，繼續直直地往前走，很快地就來到飯店裡也命名為尤金妮莊園（Villa Eugenie）的主餐廳。這是米其林一星級餐廳，是我最喜歡的餐廳之一。進入餐廳後，第一個讓我感到驚訝的是窗外的景色。餐廳面對的就是一望無際的大西洋，讓我驚訝得目瞪口呆。

接下來，料理的美味程度又再次讓我感到驚訝無比。主廚讓‧馬里耶‧戈蒂埃（Jean Marie Gautier）是當地響叮噹的大人物。他熱心教育，對後進之照顧提攜不遺餘力，戮力於培養料理人才而被年輕一代的料理人尊稱為「老師」。

「密碼式」的商業密碼

香格里拉
（法國）
Shangri-La Hotel
Paris
[France]

前往探訪。

「皇家蒙索」（Royal Monceau）。

是高級住宅區，住著不少有錢人，包括一位名叫隆尚侯爵的人，他曾經擔任過拿破崙三世（Napoléon III）的侍從官。

後來，這棟建築物輾轉賣給飯店業者，成為一家著名的豪華飯店，許多國家的皇室成員、各國元首與商界名流都曾經下榻於此。而它最為人所熟知的，是和麗池飯店（Hotel Ritz）並列為巴黎最頂級的兩大飯店。

（這兩家飯店至今仍然是巴黎豪華飯店的代表。）

日漸普遍而受到許多商務旅客的青睞。

（Roland Bonaparte）是世界知名的人類學家、攝影家，十九世紀末二十世紀初，他經常來往於巴黎、倫敦兩地，少年時喜歡蒐藏各種奇珍異寶，其中以藝術品最為豐富，在王位爭奪戰中落敗，被迫遠走他鄉，最後輾轉流落異國。

「自戀圖」吸引畫商重金爭奪

近年來在藝術品拍賣市場中，「目前」、「自戀圖」都是拍賣會場上備受矚目的焦點。

「目前」是法國藝術界人士耳熟能詳的收藏名品（收藏於福基旅館Fouque Hotel）、「自戀圖」，是藝術界人士夢寐以求的珍品，這幅畫曾經多次轉手，如今珍藏在瑪麗喬（Marie Jo）家中，…

一身、身價非凡。一九…，收藏家競相出價，希望能將這幅畫佔為己有，在藝術拍賣市場中，這幅畫屢屢創下令人咋舌的天價紀錄。

每逢藝術品拍賣會舉辦之際，收藏家、畫商莫不蜂擁而至，希望能以重金標得這幅傳世名作。皮耶艾曼（Pierre Herme）為…

法國收藏家大多耳聞過這幅名畫，其中不乏重量級人物，二〇一…

園（Prince's estate）。

皇宮飯店單元中介紹過的拿破崙三世是拿破崙弟弟的兒子（拿破崙的侄子），香格里拉飯店單元中介紹的是拿破崙的另一個弟弟。

不愧是見多識廣的瑪麗‧喬中意的飯店。香格里拉飯店的設備都很新，但內部都是精心打造得美侖美奐的傳統裝潢。向飯店人員打聽後得到的答案是「路易十四世風格」、「嗄，那又是什麼風格？」對一個毫無歷史素養的我而言，簡直是對牛彈琴。因此趕忙查閱了相關資料。

法國大革命發生時，被處死的是法國國王路易十六世，前一任國王是他的祖父路易十五世，再往前推算一任的國王路易十四世則是路易十五世的曾祖父。路易十四世在位期間是路易王朝最興盛的時期。在位長達七十二年的路易十四世是以「中世紀以後在位期間最長的國家元首」名列金氏紀錄的人物。

換句話說，「路易十四世建築風格」指的就是路易王朝鼎盛時期建蓋，不惜工本，極盡奢華的建築樣式。

和皇宮飯店一樣，香格里拉飯店內部裝潢隨處可見Ｎ字家徽，充滿著高貴典雅的氛

拿破崙姪孫府邸全面大翻修後改造而成

宛如美術館的館內裝飾

路易十四世風格的內部裝潢

飯店內的餐廳充實程度堪稱巴黎第一

可惜並不適合逛街購物，因為香格里拉距離香榭大道有點遠，步行前往需要花一些時間。

相對地，整座飯店設施位於非常寧靜的區域。隔著窗戶就能看到艾菲爾鐵塔。可在大陽台上邊喝香檳，邊眺望艾菲爾鐵塔，盡情地紓解身心。最適合輕鬆優雅地度假的飯店。

其次，飯店裡的餐廳充實程度足以名列巴黎第一。

榮獲米其林一顆星殊榮的法國料理餐廳「L'abeille」，同樣獲得米其林一顆星的中華料理「香宮」，可享受亞洲料理或喝下午茶的「La Bauhinia」等的菜色都很美味可口。

入住被譽為王子莊園的美麗飯店，就能享受到亞洲高級飯店特有無微不至的服務。總而言之，這些都可說是瑪麗‧喬推薦的香格里拉飯店特徵吧！

圍。

鉅細靡遺又典雅優美的裝飾

彰顯拿破崙權勢的徽章

可待在客房裡邊享受香檳，
邊眺望艾菲爾鐵塔

column
1

美食家的聖地

一聽到巴斯克（Basque），美食家們就會馬上聯想到西班牙北部城市聖塞巴斯提安（San Sebastian）吧！這是一座以人口數而言，米其林星數名列世界第一的知名美食城市。

但，巴斯克的美食城市不只是聖塞巴斯提安一個地方。

先前介紹過的皇宮飯店（Hotel du Palais），就是位於法國邊境巴斯克地區的比亞里茲（Biarritz）小鎮。就我個人的印象，比亞里茲的美食絕對多過於聖塞巴斯提安，是像我這種熱愛美食的人最難以抗拒的地方。

超越國界的獨特文化區

巴斯克地方是由跨越西班牙北部與法國西南部的七個區域構成。巴斯克人的說法是，巴斯克早在法國與西班牙建國前就存在，目前只是暫時被分隔開來。巴斯克居民使用的語言既不是西班牙語，也不是法語，他們說著巴斯克語。巴斯克語據說是三萬年前就開始使用，是歐洲最古老的語言之一。一談到最古老的語言，日本人或許都會認為是拉丁語吧！但，拉丁語歷史才四千年。其次，巴斯克有悠久的歷史、自己的語言、獨特的文化，因此，巴斯克人主張應該建立起自己的國家。

近年來，巴斯克境內類似炸彈恐怖攻擊的偏激活動逐漸平息，但，和平獨立運動依然根深蒂固。我曾訪問過西班牙巴斯克州選舉後成為第二大黨，名為「Bildu（意思為團結）」的政黨黨魁Laura Mintegi。西班牙憲法中明文規定，自治區發起的國家獨立公民投票是違憲行為。儘管如此，她還是在確認住民意願後，想出必須尊重住民意願的意見。

應不應該獨立姑且不論，但巴斯克確實是一個橫跨著西班牙與法國，充滿整體規劃，有著共同特徵的地區。

到處逛逛就令人垂涎三尺

由皇宮飯店步行前往比亞里茲小鎮，家家戶戶的屋簷下都吊掛著一串串打算曬乾的辣椒，這就是巴斯克最典型的景色。步行十五分鐘左右即可到達 Marche（市場）。市場上隨處可見新鮮的海產、肉類、蔬菜、起司等，只是逛逛就令人垂涎三尺。

先嚐嚐新鮮牡蠣的鮮甜滋味。當場購買，就可以立刻品嚐。年輕女老闆手腳俐落地以刀子撬開外殼。在日本生吃新鮮牡蠣應該沒問題，出國在外難免有人對生吃牡蠣感到躊躇再三。老實說，我也是這種人，但為了採訪，而且看起來很新鮮又沒有腥味，總之，我還是不顧一切地吃進肚子裡。

真的很美味。當然，吃下後肚子也沒問題。確定不會有問題後，一到了附近的餐廳，發現有新鮮的牡蠣，我一定會一口接著一口好好地滿足一下口腹之慾。

一說到巴斯克就會讓人聯想起辣椒。海產也新鮮美味。

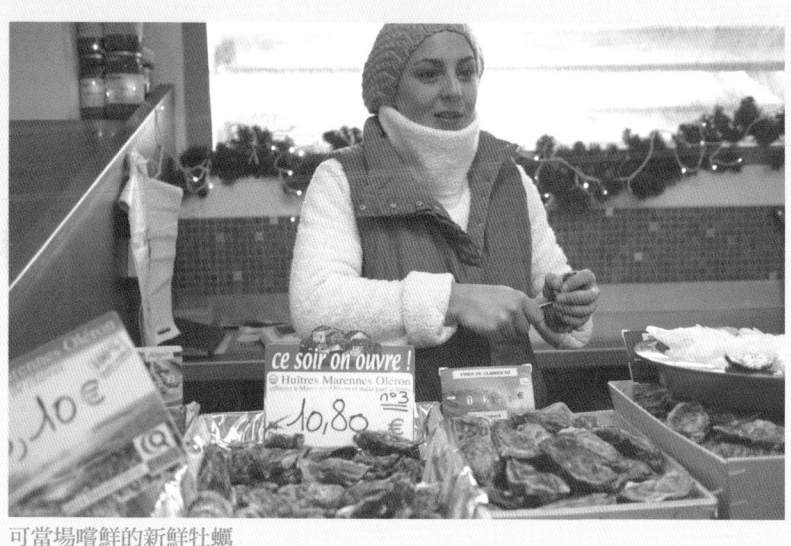

ce soir on ouvre!
Huitres Marennes Oléron
n°3
10,80 €

可當場嚐鮮的新鮮牡蠣

市場上還可看到堆積如山，巴斯克料理不可或缺的 Bacalao。Bacalao 是經過鹽巴醃製後風乾而成鱈魚乾。這種鱈魚乾堪稱烹調巴斯克料理的靈魂食材。最典型的烹調方式是以橄欖油小火慢煎以促使產生乳化效果。乳化過程中就會發出 Pil Pil 的聲音，因此，該道料理又被稱為 Pil Pil。最簡單的方法是添加麵粉後烹調，而不是以油煎方式烹調至產生乳化效果，但這並不是正統的烹調方式。

去市場時，我最喜歡逛的是起司店，起司種類的豐富程度讓感到很訝異，而起司美味程度讓我更吃驚。

在起司店老闆的推薦下，我試吃了五、六種起司，都是以當地素材於當地製作，我未曾吃過這麼好吃的起司。人生實在是太美好了。等我有錢有閒的時候，一定要專程到比亞里茲小鎮吃起司。一定要到比亞里茲的市場裡好好地吃吃當地的起司，否則我死也不會瞑目，喜歡吃起司的人或許會這麼想吧！

讓我一吃就上癮的是起司抹上辣椒醬的吃法。辣呼呼的醬料和起司非常對味。

人天生具備追求美味的能力

到達市場後，邊逛、邊試吃，自然食慾大開。

搭車約莫五分鐘就能抵達的地方，開了一家米其林一星級，名為Les Rosiers的餐廳。此餐廳的主廚為名叫安德烈（Andre）年輕女性，她是法國第一位獲得國家最傑出職人獎章（MOF），皇宮飯店的主廚讓‧馬里耶‧戈蒂埃栽培出來的優秀人才。

國外的當地報紙曾以日本的美食評論員介紹過我，標題是「日本知名美食評論員Itaru來了！」，還附上照片大肆報導。

我吃遍世界各地的美食，因此知道真正的美食有多美味可口。我花了很多時間與金錢到處吃，就這一點而言，我這種人在日本也屈指可數。

當「Les Rosiers」餐廳的安德烈主廚烹調的料理吃進我嘴裡的那一刻，我就覺得這個人是一個天才。當下無法大聲吶喊，只能心裡暗想，這家餐廳的料理比三顆星主廚烹調的任何料理都更美味。對史上第一位榮獲MOF殊榮的女性主廚佩服得五體投

「LES ROSIERS」餐廳的招牌菜香煎鴨肉

地。

我吃過的是嫩煎鴨肉。吃進嘴裡的那一瞬間就感覺到「身體裡的細胞都在吶喊著我想要這種食物！」，出現生物本能地追求美味的反應，這是未曾有過這種感覺。

事實上，日本東京早就開了「Les Rosiers」的姊妹店，到店裡就能享用安德烈主廚料理，提供的餐點都很美味，但是，味道上和比亞里茲吃到的完全不一樣。

建議讀者們一定要撥空前往法國西南部的比亞里茲小鎮。巴黎搭飛機一小時即可抵達比亞里茲。

第3章

La Mamounia
Ladera

蜜月旅行的
迷宮

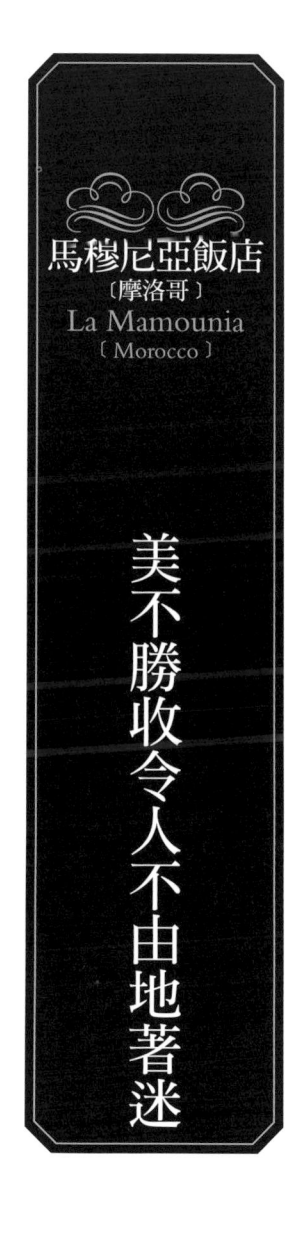

馬穆尼亞飯店
〔摩洛哥〕
La Mamounia
〔Morocco〕

美不勝收令人不由地著迷

戴高樂與卓別林都曾下榻的飯店

「什麼地方最適合去度蜜月旅行呢？」針對這個問題，我的建議是「最棒的地方是馬穆尼亞，但，還是得視地區情勢而定」。希望讀者們與心愛的人一定要造訪的是摩洛哥的馬拉喀什〈Marrakesh〉飯店。

喜劇泰斗卓別林、伊莉莎白二世、前英國首相柴契爾等，世界知名人物都曾住過的知名飯店。法國前總統戴高樂訪問曾為法國殖民地的摩洛哥時，也曾選定住宿的飯店。

077

燈光美得令人陶醉著迷的
正面入口大廳

邱吉爾套房

二〇〇九年，馬穆尼亞進行大規模改裝後重新開幕營業，開幕後不久我造訪了該飯店。我認為，煥然一新的馬穆尼亞是世界上最美的飯店。

造訪當天我是晚上抵達當地的馬拉喀什機場，該次造訪行程於搭上前來迎接的捷豹後立即展開。車裡充滿著宜人香氣，伴隨著獨特的音樂，座位前的螢幕上開始播放著影片。

精心設計後打造的美麗設施

抵達飯店後，一踏入大廳裡，立即呈現在眼前的是色彩繽紛，由彩色玻璃透出後，照亮微暗室內的燈光。走到大廳裡才剛坐定，飯店人員立即送上甜點與杏仁奶。

精心設計得美侖美奐，但感覺卻很溫馨。非常徹底地刻意做到完全沒有「刻意」的感覺。世界各地的任何高級度假村都會提供類似的服務，但那種貼心服務的感覺卻截然不同。

白天看到的大廳景色也很經典。安裝水晶燈時，應該是充分考量過陽光照射的方向

大廳裡的燈光即便大白天看也很美麗

波光瀲瀲令人心曠神怡的泳池

開在庭園裡的摩洛哥名產紅色玫瑰

整齊排列種在庭園通道兩旁的橄欖樹

與角度，因而展現出最美的一面。

隔著飯店的窗戶眺望庭園，映入眼簾的是整齊排列種在庭園通道兩旁的橄欖樹。為了讓橄欖樹呈現出整齊排列生長的角度，飯店改裝時，據說還刻意地將成排橄欖樹移植了三十公分。

建議在室外的露台上吃早餐。邊欣賞繽紛綻放的摩洛哥名產紅色玫瑰花，邊悠閒地享用早餐。吃過早餐後，直接由露台步入庭園裡，徜徉於紅、白玫瑰等花團錦簇的花叢間。只是在恬靜的庭園裡散散步，心情就會覺得很平靜。

前進迷宮似的商業區

與飯店裡的寧靜氛圍大異其趣，走出飯店設施後，馬上就來到了熱鬧喧囂的大街上。

由飯店出發，步行五分鐘左右，即可抵達緊鄰著 souq（市場），而且相當知名的德吉瑪廣場（Jemaa el-Fnaa，簡稱 Fnaa）。白天冷冷清清，只是一處很普通的廣場，但，一到了

一到了夜裡就排滿攤位的德吉瑪廣場

摩洛哥旅程中必買的名產「法蒂瑪之手」

晚上八點，就不知道從哪裡湧出來似地出現大批人潮。飲食店的帳棚林立，街頭藝人在道路旁展現才藝。

Fnaa廣場相鄰的souq簡直就像是一座迷宮。隨時有人湊過來問「你是日本人吧！讓我來為你帶路。」這時候千萬不能回應對方，否則對方一定會把您帶入迷宮似的市場後頭，直到您掏錢向他們買東西才可能放人。

摩洛哥名產以色彩繽紛的「Babouche皮拖鞋」最富盛名。其次為具避邪作用，設計成各種形狀，稱為「法蒂瑪之手」的敲門器。

前往當地市場購物時，必須討價還價，千萬不能老闆開價就照價購買，以老闆開價的十分之一價錢開始還價吧！堅定立場，對方可能把價錢降低至當初開價的二至三成。討價還價過程中出現「Global price」、「Democratic price」等意思含糊的說法時，即表示雙方議價已經進入最後階段。

阿拉伯傳統美食

「雅考特」餐廳的摩洛哥美食

摩洛哥料理也很美味。馬穆尼亞的料理也沒話說，不過，好不容易才到了當地，當然不能錯過舊街區麥地那（Medina）的傳統美食吧！我想推薦的是「雅考特餐廳（Restaurant Yacout）」。位於沒有街燈的麥地那後方，這是一家既沒有招牌也沒有路標，擁有兩百多年歷史的古老石造建築的餐廳。想前往餐廳時，聯絡餐廳櫃檯就會幫忙安排車輛。

進入餐廳後，耳邊立即響起民族音樂聲，眼前是充滿阿拉伯風情的世界，整個人頓時就沉浸在浪漫的氣氛中。

前菜是一道道多到根本吃不完的摩洛哥風味蔬菜沙拉，餐廳準備的菜餚顯然本來就不是要客人自己一個人吃光，而是希望客人依食量分享。前往雅考特餐廳用餐時，建議點用雞肉的塔吉鍋。

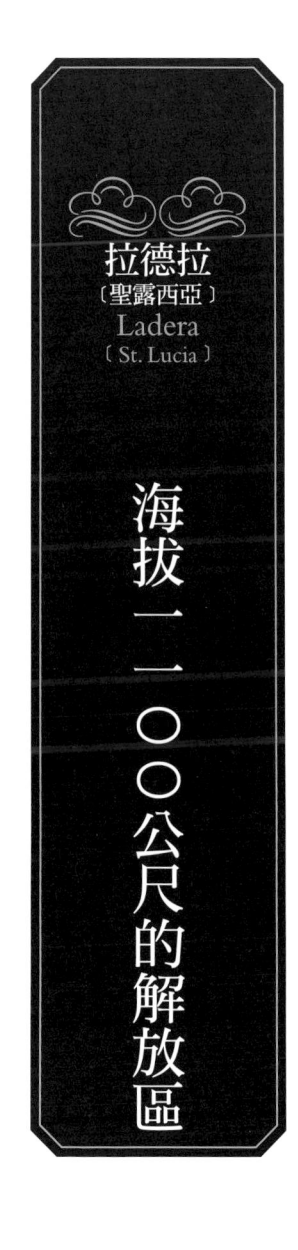

拉德拉
〔聖露西亞〕
Ladera
〔St. Lucia〕

海拔一一〇〇公尺的解放區

位於加勒比海地區的聖露西亞，是紐約人最想前往度蜜月的島國，高聳入雲霄似地矗立在樂園般島嶼上的建築物，那就是名為拉德拉的休閒度假飯店。

我曾經因為工作關係前往加勒比海，飛行途中翻閱美國飛機上雜誌，看到照片後留下深刻印象而自己一個人跑去拉德拉。「這地方實在是太棒了！」那裡是連跑遍世界各地休閒度假勝地的我都讚嘆不已的好地方。

一聽到聖露西亞，確實了解其地理位置的人並不多吧！加勒比海上的島嶼是從美國佛羅里達州半島開始，往右（東）畫出弧線後，與南美洲的委內瑞拉連成一氣。聖露西亞是加勒比海島國中最靠南美的國家，位於馬丁尼克（martinique）南邊，聖文森

湧出溫泉的火山島

聖露西亞是一座火山島，因此島上有最吸引日本人的溫泉。首都卡斯翠（Castries），僅次於首都的第二大城的是蘇弗里耶爾小鎮（Soufriere），Soufriere法語意思為硫磺，發音神似日本以蛋白霜烤成的糕點舒芙蕾（souffle）。顧名思義，整座小鎮充滿著硫磺味。

蘇弗里耶爾小鎮的附近城鎮有一處名叫薩爾發（Sulphur、Sulfur）的溫泉區。Sulphur英文意思為硫磺，總之，那一帶都散發著硫磺味。

前往薩爾發溫泉區時，可將伴隨著溫泉噴出的火山泥塗抹在身上與臉上。造訪日本九州別府地區命名為溫泉保養樂園裡的寬敞男女混合露天風呂時，亦可將火山泥塗抹在身上或臉上，效果是塗抹後第二天就能治好臉上的青春痘。塗抹薩爾發溫泉區的火山泥，則是皮膚會變得更光滑細緻。

（Saint Vincent）北邊。鄰近地區比較常聽到的國名是巴貝多（英文為Barbados）。聖露西亞是距離巴貝多西北方約兩百公里的國家，由紐約搭飛機約四個小時就能抵達當地機場。

薩爾發溫泉區的硫磺露天風呂深度只夠泡腳，但水溫非常高，將近五十度。我戰戰兢兢地把腳伸進溫泉水裡，馬上因為溫泉水太熱而作罷。忍耐著高溫泡腳者不乏其人，皮膚都泡得紅通通。我不是「貓足人（腳怕熱）」，已經算是很喜歡泡熱溫泉的人，但最後還是因為水溫太高而不得不放棄。當時是飯店的人把我帶去那裡，卻說：

「白天溫泉水太熱，只有觀光客會去，當地人都是入夜後，等溫泉水涼一點才來泡溫泉」讓我好想回他一句：「為什麼不晚上才帶我來呀！」

聖露西亞為共同體（大英國協會員國），因此通用語為英語，但，當地廣泛使用的是克里奧爾（creole）語（夾雜法語和當地說法的獨特語言），我根本聽不懂，一見面就會以「Sa ou fe?」打招呼，意思是「你好嗎？」對方則回答「Mwenla. Mwe ka chombe. Et ou meme?」意思是「我很好，你好嗎？」

聖露西亞是屬於熱帶雨林氣候的島嶼。「熱帶雨林」一詞無人不知無人不曉吧！

但，到底有多少人真正了解熱帶雨林氣候呢？前往聖露西亞就能親身體驗到什麼是熱帶雨林。一下子晴空萬里酷熱難當，突然就下起傾盆大雨，烏雲散去後又是晴空萬里。這種天氣在一天當中會反覆地出現好幾次。這是非常適合植物生長的環境，因此

聖露西亞經常出現美麗的彩虹。
左為雙子山之一的大筆筒山
〔Gros Piton〕

092

漫畫……愛的潮汐自然形的自然界是

半戶外的客房

當時，我的目的地是由蘇弗里耶爾小鎮（Soufriere）出發，搭車往山區行駛約十分鐘即可抵達，位於海拔一一〇〇公尺處，名為拉德拉的休閒度假飯店。

飯店建築物就蓋在山坡上。最大特徵是客房依山傍海建蓋，靠懸崖側未砌上牆壁，所有的客房都屬於半戶外。從客房就能眺望聖露西亞雙子山的其中一座名叫小筆筒山的山峰。

住在半戶外的客房，這種經驗對走遍世界各地休閒度假勝地的我來說還是頭一遭。蟲鳥可以自由自在地飛行，把食物擺在客房裡，小鳥就會飛過來啄食，螞蟻就會成群結隊地前來覓食。因此必須統統收到冰箱裡。一到了夜晚，蟲鳴鳥叫聲不絕於耳。

儘管如此，我還是呼呼大睡。或許是正好符合1/f波動的關係吧！既沒有蚊子等蚊

當地的植物都長得非常茂盛又綠油油。

客房靠懸崖側沒有牆壁。
右為雙子山之一的小筆筒山〔Petit Piton〕

當地藝術家精心裝飾的
淋浴間。
拉德拉飯店的內部裝潢也很獨特

蟲，床鋪上又掛著蚊帳，因此，睡覺時昆蟲或鳥類也不會飛進來。

白天連昆蟲和鳥類都靜悄悄，四處鴉雀無聲，唯一聽到的是度蜜月的新婚夫婦的喘息聲。客房都建蓋成彼此看不到的角度，但因為沒有牆壁，所以其他客房的聲音都聽得一清二楚。夜裡也會傳來喘息聲吧！但因為蟲鳴鳥叫太大聲而沒發現到。一到了白天，喘息聲就此起彼落地從不同的房間傳過來。

早餐時絕對不可或缺的可可茶

度蜜月的新婚夫婦通常都很晚吃早餐。一大早就跑去餐廳吃早餐的只有我和一些老夫老妻，因此能夠絕選一個視野絕佳的位置，輕鬆悠閒地享用早餐。早餐時餐桌上擺著水槍，用於驅趕小鳥，一不小心水就會噴到食物上。

在聖露西亞吃早餐時，絕對不可少的是可可茶。「到底是可可呢？還是茶？能不能說清楚一點呀？」用餐的人一定很想問個明白吧！事實上，那是名叫可可茶的飲料。遊遍世界各地的我，只有到聖露西亞才喝可可茶。

當地人每天早上都喝可可茶。飯店方面為住宿客人準備的早餐通常是自助式，可可茶部分則都是員工自動自發地幫顧客倒入杯子裡。

可可茶到底是怎麼做出來的呢？通常是將可可棒研磨成粉末狀，加入熱水後烹煮，煮好後添加砂糖與牛奶。可可棒則是將烘焙過的可可豆磨成粉後，像菸葉捲成的雪茄似地，凝固處理成短短胖胖的棒狀。的確散發著可可香氣，外觀像毒品，形狀非常奇特。在機場的禮品店購買必須花上五美元，向街上的店家購買一美元就能買到。

味道方面與讀者們的想像很可能不一樣。完全沒有可可的濃稠感，喝起來很清爽。和平常喝的可可是截然不同的東西。但，喝進嘴裡的那一瞬間，連鼻子裡都充滿著可可的香氣。這是我從來沒有體驗過的感覺。

除非很討厭昆蟲與鳥類的人，建議您一定要與心愛的人一起造訪拉德拉，絕對會有非常難得的經驗。

未曾有過的可可茶體驗。當地人每天早上都喝。

第 4 章

Uma by Como
Chiva-Som

王公貴族的養生休閒勝地

科莫集團經營
的烏瑪度假村
〔不丹〕
Uma by Como
〔Bhutan〕

穿越時空重返幸福國度

二〇一一年十一月，不丹國王旺楚克（Wangchuck）與王妃佩瑪以國賓身分，遠從不丹來到日本訪問，在日本當地掀起了一股空前的不丹熱潮。

對於已經玩膩紐約、倫敦、巴黎等城市的貴婦們而言，不丹是再好不過的目的地。

為了維護觀光資源而不蓋工廠

不丹是一個觀光政策方面非常有趣的國家。因為不丹政府訂有除了印度人之外，各國旅客進入該國旅遊時每人每天必須消費的最低門檻。二〇一三年底我造訪不丹，當

古色古香的暖爐

稱為Tashi Tagey，
描繪著西藏吉祥圖紋的
裝飾品

時規定的最低消費折合美金約兩百五十元。由旅行業者組成符合該條件的旅行團，在該前提下發給簽證。因此，省吃儉用的背包客不會前往不丹旅行。

更進一步地說，美麗的大自然與清新的空氣是不丹的最主要「觀光資源」。為了維護寶貴資源，不丹當局堅守國內不建蓋工廠的施政方針。工業產品完全仰賴國外進口，進口對象以鄰國印度為主。

不丹位於喜馬拉亞山的一角，因此境內有高山，善加利用地形的高低落差，發展水力發電後，將電力賣給印度，又以觀光為國家的主要產業。儘管如此，不丹還是無法脫離赤字經濟，必須仰賴國際援助。

依然過著以物易物生活的國家的高級度假村

建蓋在人民還無電可用，

就觀光地區而言，不丹還是一個讓人覺得很新鮮的地方。造訪不丹就能體驗到穿越時空般回到日本江戶時代的感覺。

以無農藥有機食材烹調的簡單料理

不丹境內幾乎看不到文明的東西。首都廷布（Thimphu）、設有國際機場的帕羅（Paro）等部分都市採行貨幣經濟，但，其他大部分地區直到現在都還採以物易物的交易方式。飯店有電力，但一般聚落完全無電可用，所以既沒有電線，也沒有電桿。道路方面當然沒有高速公路等大馬路，都是穿越高山稜線似的羊腸小徑。我不會暈車，但到了那裡卻暈頭轉向。

這麼原始的環境中卻座落著以外國人為對象的高級度假設施，而且是世界上最高級的設施，這樣的反差實在令人難以想像。

寧靜的古都普納卡

我曾住過科莫（COMO）集團經營的兩處名為「烏瑪度假村」的度假村。

其中一處設施位於古都普納卡（Punakha），從不丹唯一的一座國際機場所在地帕羅搭車前往，需四個小時左右才能抵達的地方。普納卡為山谷間形成的聚落，曾為不丹首都，但人口只有七千人。與其說是「首都」，不如稱為「村落」更貼切。

寧靜清幽，舒適雅緻的露台

位於普納卡，名為「科莫集團經營的烏瑪普納卡度假村（Uma by COMO, Punakha）」（簡稱「烏瑪普納卡」）的度假村，是沿著Mo Chhu（意思為母河）建蓋，四周是一望無際的田園農作。

無論外觀或內部裝潢都充滿不丹風格，設備完善舒適。餐點使用當地生產的無農藥有機食材。享用後連心情都倍感清新。

讓我最感動的是寧靜清幽的環境。能夠置身於這麼寧靜又舒適穩靜的夜色中，對於在先進國家生活的人而言，是非常難能可貴的經驗吧！總之，就是寧靜。除了風聲、潺潺的流水聲、動物的聲音等大自然的聲音外，聽不到任何雜音。靜靜地待在當地木材打造的大廳裡的那座暖爐旁，甚至能聽到自己內心裡發出來的聲音。

曾為不丹王國政府所在地的「要塞」

普納卡最值得一看的地方是普納卡宗（Punakha Dzong）。

「宗（Dzong）」的西藏文意思為「要塞」。

普納卡宗

不丹的寺院都掛滿五色裝飾

轉動轉經輪，就能獲得形同讀經的功德。

不丹的官方語言是被視為西藏方言之一的宗喀語（Dzongka），準官方語言為英語，所以大部分不丹人都精通英語。

「宗」的意思除了要塞之外，更是融合著寺院、修道院、行政機關等意涵的綜合體。

普納卡宗建於十七世紀，位於烏瑪普納卡車程約二十分鐘的地方，座落在 Pho Chu（父河）與 Mo Chu（母河）的匯流處，是旺楚克國王（第五任不丹國王）與佩瑪王妃舉辦婚禮的場地。直到第二任國王的時代為止，普納卡宗都是不丹王國政府的所在地。

綜合體之中的寺院通常都會裝飾得色彩繽紛。不丹的寺院一定會採用五色裝飾。五色分別為藍、白、紅、綠、黃，意味著天、風、火、水、地。

其次，寺院裡一定設有轉經輪（又稱摩尼輪）。轉經輪是撰寫著經文的圓筒。轉動一圈轉經輪就能獲得讀一部經書的功德。不丹人通常都會頻頻地轉動轉經輪。

獨特的水療設施與餐飲

科莫集團旗下的另一處度假村，是位於帕羅國際機場（Paro Airport）旁的「科莫經營的帕羅度假村（Uma by COMO, Paro）」，簡稱「烏瑪帕羅」，比「烏瑪普納卡」更早落成啟用，是點燃不丹高級度假村開發的火種，巧妙地融合著現代化設施與喜瑪拉雅不丹傳統氛圍的設施。保證遊客們到了那裡一定能享受到最舒適愉快的旅程。

烏瑪帕羅最值得推薦的是熱石浴。將燒得熱騰騰的石頭，放入漂浮著有機魁蒿的木製浴池裡，將浴池裡的水加熱至適當溫度。水不夠熱時，敲一下木門，就會自動追加熱騰騰的石頭。

餐點也很獨特，最想推薦的是不丹套餐（Bhutanese set）。不丹人喜歡吃辣，我不擅長於吃辣，只吃下指甲尖大小的辣椒，整個人就會辣得跳起來。這處度假村非常貼心，提供的不丹套餐口味比較溫和，很適合外國人享用，可享受到適度的辛辣味道。

由帕羅國際機場前往「烏瑪帕羅」車程約10分鐘

傳統氛圍與現代化設施
的完美融合

熱石浴池的水面上漂浮著魁蒿

水不夠熱時敲一下木門
就會自動追加熱石

奇瓦頌度假村
〔泰國〕
Chiva-Som
〔Thailand〕

皇家城市飯店的「瘦身美食」

《國王與我》電影中登場的泰國皇太子，係以後來登基成為泰皇的拉瑪五世為題材。其子拉瑪七世於連接著馬來西亞海岸線上風景最美的華欣海灘（Hua Hin Beach），蓋了一棟充滿西班牙風格的離宮，命名為忘憂宮（Klai Kangwon Palace）。直到現在，泰國國王還當做夏宮使用著。華欣（Hua Hin）就是風景這麼漂亮，環境寧靜，季節風適度吹送，非常適合避暑的地方。

華欣地區蓋了一座取名奇瓦頌（Chiva Som）的休閒度假飯店。我曾經從負責該設施宣傳工作的人士口中打聽到一則非常可靠的消息。

「把肚子吃得飽飽的，依然能夠瘦下來喔！」

「真的嗎？」我滿臉狐疑地反問著對方。「就當被我騙一次好了，請您一定要來試試看。」對方都這麼說了……當然是馬上就去試試看！

就我的印象，日本方面好像還沒有得到奇瓦頌度假村相關正確的資訊。因為，世界最高水準的水療設施早已成為奇瓦頌的代名詞，但日本方面卻只偶爾看到些許資訊。當然，對於那些資訊我並未持懷疑的看法。因為泰國擁有堪稱按摩界哈佛的「臥佛寺」，水療師的等級也絕對是世界一流，但，事實上，前往其他地方還是能享受到出身於臥佛寺的水療師，世界最高級水療服務。

奇瓦頌最了不起且獨一無二的特徵是該設施提供的餐點。

其次，以結果而論，「肚子吃得飽飽的依然能夠瘦下來」的說法是千真萬確的事實。我就有過在那裡待了四天三夜後，體重減輕三公斤的經驗。更進一步地說，該設施提供的餐點都很美味，期間並沒有叫人吃下奇怪的減肥食物。

餐點部分採臨桌點餐方式，可依個人喜好從菜單中點選菜色，而且不管點多少菜，價錢都一樣。當時我毫不客氣地點了一大堆菜，真的把肚子吃得很飽，而且三餐都吃。晚餐的時候還吃了牛排與巧克力蛋糕。

第十章……王公貴族的養生休閒勝地

奇瓦頌相關人員建議：「飯店裡開了各種課程，想不想去運動運動呢？運動一下對減重更有幫助。」不知道是幸或不幸，當時，我因為手上的一大堆稿件正面臨著截稿壓力，除了包含在住宿費裡的五十分鐘「免費」按摩外，我一直待在房裡打字，並未參與任何課程。重點是，我完全沒有運動，結果還是瘦下來。果然如設施方面的說法，「肚子吃得飽飽的依然能夠瘦下來」。

那種奇蹟似的結果為何會實現呢？完全是拜奇瓦頌主廚派森（paisan）潛心研究之賜。派森出生於一九七七年，是非常熱衷於料理的泰國籍主廚。造訪奇瓦頌後，我與派森曾於日本，以及他留學期間於紐約分別吃過一次飯。

在日本的那一次，我們到一家名叫「醍醐」的米其林二星級素食店用餐，可惜都沒有辦法在輕鬆愉快的氣氛中享用美味餐點，因為派森機關槍似的說話方式，與接二連三地提出的問題而被打擾。每逢上菜時，派森就會提出「這道菜有生薑的味道，加了生薑嗎？」之類的問題，頻頻地追問服務人員。他是一個非常認真，腦子裡只有料理的男人。

「造訪奇瓦頌期間，我什麼運動都沒做，只是吃就瘦下來喔！」當我這麼說時，他

泳池旁欣賞到的夕陽美景

只回一句：「大家都這麼說」、「真厲害，您是怎麼辦到的呢？」他的回答：「調味時充分運用食材的味道，以及完全採用具排毒作用食材的關係吧！」。

以優格為例，「餐廳裡都使用○○菌，這種菌的排毒效果非常好喔！」，他說出的是我未曾聽過的菌種名稱。問到巧克力蛋糕時，則回答「可可成分超過多少百分比，吃了就不會發胖」等。

他的共通基本技術是①烹調菜餚時不用油，以蔬菜湯凍取代油脂。②以醬油取代鹽巴。③使用新鮮食材或富含植物纖維的素材等三大項。

奇瓦頌提供的餐點味道確實比較清淡，甜度也控制得剛剛好。老實說，吃第一餐時，我還因為味道太淡而覺得美中不足。但，吃第二餐時就不再出現那種感覺。或許是舌頭很快就適應了吧！

我並不是刻意地要說奇瓦頌多好，韓國大明星裴勇俊拍裸體寫真集前，跑去瘦身的地方就是奇瓦頌。

狀況許可的話，很想每年都去奇瓦頌待上一星期，透過排毒好好地調理一下身體。無論中年男性或女性，自己一個人待在奇瓦頌的情形並不是很罕見。覺得自己有點發胖、飲食生活有點不正常時，下次長假建議您不妨去一趟奇瓦頌。

有機蔬菜沙拉吧是奇瓦頌早餐的最大特色

不管吃多少都不會發胖

column 2

傳統美食與經典飯店

我是一個「愛吃勝過於任何事情」的人，最喜歡到未曾去過的地方，享用當地的美食。

到阿爾巴尼亞時，也吃遍了當地的傳統美食。

阿爾巴尼亞位於巴爾幹半島一角，希臘的北邊，義大利的東邊。第一次造訪阿爾巴尼亞是與該國觀光旅遊單位洽商事情，第二次是該國觀光旅遊單位招待的參訪行程。在觀光旅遊單位人員的陪同下，針對阿爾巴尼亞中心與北部地區進行為期四天的參訪行程。

不管到哪裡吃或吃什麼都很美味，其中最美味可口的就是玉米麵包。以玉米粉烘焙而成的玉米麵包，世界各地都能吃到，但，阿爾巴尼亞的玉米麵包烤得特別香脆，最普遍的吃法是淋上優格後享用。

其次是放入烤箱裡烤過的羊乳起司。這種食物也美味無比。一聽到羊乳就會覺得羊騷味一定很重吧！令人意外的是，完全沒有羊乳的特有味道，喝起來香濃又順口。

最想推薦的是添加 leek（韭蔥），當地稱「Pacaroku」的派餅。我未曾吃過這種味道的派餅，但真的很好吃又可增進食慾。南部的傳統美食，當地稱「Kihuki」炸飯糰也很合日本人的口味。

酒類方面以阿爾巴尼亞稱「Laki」的格拉巴酒風味最棒。酒精含量當然很高，喝下後滿嘴生香，充滿釀酒材料的水果風味，足以讓人喝了就上癮，都是店家自己釀造。讓人難以抗拒的美酒。

放入烤箱烘烤的玉米烙饼

以玉米粉浆烘烤出酥脆的玉米脆饼

leek（韭蔥）口味的「Pacaroku」派餅

當地稱「Kihuki」的炸飯糰

個性十足的飯店也深受期待

阿爾巴尼亞的飯店也令我感到很期待。

雖然不是多麼豪華的飯店，但，隨處可見風格獨特又經典舒適的飯店。普遍存在於世界各地的連鎖飯店集團進軍該國的計畫已經受到了限制。目前已有喜來登飯店，但希爾頓、凱悅與萬豪等飯店都尚未進駐。

設計上最耀眼的是位於首都地拉那（Tirana）中心的蒙迪爾飯店（Mondial Hotel）。這是一家只有二十八間客房，但房間的隔間規劃都很不一樣的小飯店。

房間設置露台，地板與天花板都是木造，這是座落在地拉那地區的羅格納飯店（Rogner Hotel），聽說新聞媒體工作者與學者都很喜歡入住這家飯店。美中不足的是房間裡未設置浴缸，不過，對於淋浴就OK的人而言，住進這家飯店就能享受到內部裝潢清新舒爽的住宿。露台上不會照射到陽光，可輕鬆悠閒地度假。

地拉那地區的飯店之中，我最喜歡的是捷克帝國（Czech Imperial）飯店。二○○八年

128

蒙迪爾飯店

羅格納飯店

亞德里亞海飯店

捷克帝國飯店

開張，設施裝潢上比較新穎的飯店。印象上一般人可能比較不容易接受吧！因為內部裝潢易讓人覺得不夠精緻典雅，天花板也刻意地降低高度。房間相當寬敞，設備也相當現代化，但看起來並不新潮，我就是看上這一點。

這是捷克一家人共同經營的家族事業，創始人為艾格倫（Agron）與艾伯特（Albelt）兩兄弟，櫃檯工作由妹妹擔綱，財務工作由太太負責。因此，經營團隊成員身上都不會看到上班族的傲慢習性，從細膩周到的服務態度上，就能感覺出把事業當做份內事情處理的真誠度，同時還充滿家庭般溫馨氛圍，是一家住起來讓人心情很愉快的飯店。

阿爾巴尼亞人心目中最受歡迎的夏季休閒度假勝地是杜雷斯海灘（Duresses Beach）。由地拉那出發車程約三十分鐘即可抵達，眼前就是一望無際，海水碧藍的亞德里亞海（Adriatic Sea）。一到了暑假就攜家帶眷前往杜雷斯海灘度假已成為阿爾巴尼亞人的習慣，因此沿著海灘建蓋了許多飯店。其中最高峰就是亞德里亞海飯店（Hotel Adriatic）。位於濱海地區又蓋了豪華的客房與餐廳，再加上優雅的裝潢，與充滿溫馨氛圍的飯店。

第5章

Punta-Cana
Hotel Moka

被殖民的島嶼

蓬塔卡納飯店
〔多明尼加共和國〕
Punta Cana
〔Dominican
Republic〕

由於出版旅遊指南的工作上關係，我經常前往世界各地旅行，最常聽到的問題是「至目前為止，您認為哪裡是最佳旅遊地點呢？」這個問題很難回答，《羅馬假期》電影中，奧黛麗赫本扮演的女王說的「每一座城市都各具特色，令人難忘，難以抉擇……」，這句話最能代表我的心情。

「接下來您還想去哪裡旅行呢？」這是比較容易回答的問題。答案是「多明尼加共和國」。

衍生出「殖民地」概念的地方

多明尼加共和國是世界上最先衍生出「殖民地」概念的地方。一四九二年，率領聖瑪麗亞號等三艘船構成的艦隊，發現美洲新大陸的哥倫布，最先展開要塞建設的地方，就是目前的多明尼加共和國首都聖多明哥（Santo Domingo）。因此，聖多明哥地區隨處可見新大陸（南北美）的第一所大學、醫院、大教堂、法院等非常值得紀念，且目前已登錄為世界遺產的設施。

設置在聖多明哥沿海地區，紀念哥倫布的燈塔也成了觀光名勝之一，建於一九九二年，為了紀念發現新大陸五百週年而建蓋，據說那裡就是哥倫布長眠的地點。對此說法當然也有不同的見解，西班牙就主張該國擁有哥倫布遺骨。

就日本方面的關係而言，那座哥倫布燈塔裡，確實掛著因角川電影而風靡全世界的角川春樹的照片。我擔任角川春樹事務所顧問超過十五年，與角川先生交情深厚，但未曾想過哥倫布燈塔裡會掛著角川先生的照片，因此，看到照片時，我也感到很驚

可讓花朵圖案的床單上的色彩，擁有高潮

訝。角川先生真的開著無動力船隻，只靠風力與船槳，就從葡萄牙的里斯本行駛至多明尼加共和國嗎？對於這個說法我曾經懷疑過。為了證明該說法，據說角川先生曾經與當時的多位部屬，一起划著船，沿著哥倫布走過的航線航行過，抵達當地後，一行人還受到多明尼加共和國人民的熱烈歡迎，接受過多國總統還頒發的勳章。

加勒比海最受歡迎的區域

多明尼加共和國是美國人（尤其是愛打高爾夫球的人）最喜歡前往度週末的休息度假勝地，同時也是歐洲人一放假就絡繹不絕地前往的南方國度。

多明尼加共和國東部的蓬塔卡納是該國境內人氣排名第一的度假村。該設施的人氣排名不只是在多明尼加共和國名列第一，就整個加勒比海地區而言，也是人氣數一數二的設施。因此，蓬塔卡納的國際機場是加勒比海地區中飛機起降最頻繁的機場之一，尖峰時段，每星期至少有兩百五十班飛機降落該機場，一天平均約三十六班飛機。來自紐約的飛機一天就有三個班次。日本人或許不是很清楚，其實蓬塔卡納已經

138

在蓬塔卡納飯店也能享受到最高級的「全包式僅限成人（Sanctuary Cap Cana）」住房服務

設施新穎充實，食物美味可口的設施

是歐美各國人士相當普遍前往的海邊度假勝地。

我是多明尼加共和國駐日大使館的顧問，由於這層關係，我已經前往該國訪問過十餘次。事實上，完成顧問的任務只需要前往總統府等機關所在地，亦即前往首都都聖多明哥即可，心想：「既然來到多明尼加，不妨稍微放鬆一下吧！」因而順道前往的就是蓬塔卡納。

搭乘歐美國家的直航班機就能直奔蓬塔卡納機場，但，若想在聖多明哥好好地了解一下世界最初的「殖民地」歷史，經由嶄新的高速公路前往蓬塔卡納路途也不會太遙遠，車程大約兩小時。

蓬塔卡納地區內休閒度假飯店林立，入住沿著海邊建蓋的飯店，就能盡情地享受碧藍天空、蔚藍海洋與白色沙灘的最高級濱海休閒度假行程。

日本黃金週期間的旅遊價格最實惠

衷心推薦 all inclusive base 的飯店。all inclusive 一詞係指「吃到飽・無限暢飲」的全

包式服務，但不包括香檳與頂級葡萄酒，氣泡酒、紅白酒、啤酒（多明尼加生產的總統牌啤酒很合日本人的口味）、不含酒精飲料、各種雞尾酒才屬於無限暢飲的範圍。餐點部分依菜單點用，但不管吃多少都已內含於住宿費中，因此可依喜好盡情地享用。

住宿費中包含餐點費用，所以感覺上當然稍微貴一點，不過，淡季期間相當便宜。多明尼加濱海休閒度假勝地的旺季為聖誕節至復活節（四月份，日期每年都不同）期間，換句話說，日本的黃金週正好是多明尼加的淡季。花日幣三萬元，即可在濱海度假村裡住上一晚，盡情地享受吃到飽·無限暢飲的高級服務。

莫卡飯店
〔古巴〕
Hotel Moka
〔Cuba〕

來自古巴的愛

二〇一五年七月，美國與古巴斷交五十四年後終於恢復邦交。

古巴是觀光資源非常豐沛的國家，坐擁加勒比海美景，首都哈瓦那（Habana），美式殖民風格的建築物林立。革命結束後，古巴即走上社會主義國家之路，幸好開發進展不順利，如今才能欣賞到充滿歷史魅力的景致。與革命戰士切格瓦拉（Che Guevara）、大文豪海明威等有關的景點非常多。音樂也很好聽。和美國恢復邦交後，古巴觀光的受歡迎程度一定會水漲船高。

至目前為止，我造訪過古巴三次，當初我是經由加拿大多倫多與多明尼加共和國的聖多明哥前往，並沒有從美國搭機直飛當地。持觀光旅遊卡（Tourist Card）即可入境當

地，我因為工作的關係前往古巴，所以必須前往東京麻布的古巴大使館辦理簽證。大使館的古巴籍人員都是拉丁人，個性開朗，態度和藹可親。

我因為在古巴大使館工作的朋友而與古巴結緣，在朋友的引介下結識負責古巴觀光事務的參事官，對方希望吸引更多人前往古巴旅遊觀光，因此委託我於撰寫旅遊指南時介紹古巴。

我出版旅遊指南的方針之一是「介紹《地球步方》上未曾介紹過」的題材，因此，接受委託時曾以「我不希望採訪其他旅遊指南中介紹過的地方，希望您能提供一些新鮮的題材（something new）」，請對方協助提供參考資訊。

採共同經營模式的飯店

請對方協助提供資訊後，委託案就再也沒有下文，約莫經過一個月左右，我心想，對方顯然是找不到新鮮的題材吧！當我正要放棄時，對方竟然主動聯絡我，或許是想做最充分的準備。對方帶來的恐怕是世界上任何地方都不存在，充滿居民集體

第5章⋯⋯殖民的島嶼

設置在革命廣場上的切格瓦拉肖像霓虹燈。
文字意思為「迎向勝利·直到永遠」。

革命前就在行駛的古董車也成為觀光名勝

經營理念，「採共同經營模式的飯店（Community Hotel）」題材。別的地方是否存在，我並不確定，但，至少我就沒有聽過。當然，我馬上就被該題材深深吸引，飛往古巴的準備工作立即展開。

「採共同經營模式的飯店」，構成此設施的是位於古巴首都西邊，車程約一小時的地方，座落在拉斯特拉薩斯（Las Terrazas）自然保護區內，四周都是森林。但，並不是真正的自然森林。

原本為法國人開闢的咖啡農園

原本為十九世紀初住在海地的法國人，為了躲避颶風侵襲而來到當地，定居後開始屯墾的咖啡農園，後來因為價格低廉的巴西咖啡抬頭而不再栽培咖啡，相對地，開始展開木炭生產事業。生產木炭必須砍伐樹木，因此，一九六〇年起，古巴政府開始植樹造林。一九七〇以後，由海地移民過來的法國人後代子孫，陸續地分散居住在造林區內的森林裡。

分散居住森林裡，生活非常不方便，為了提昇生活品質，居民們漸漸地集中於一個聚落，打造了Community（生活共同體），繼而充分運用棲息於自然保護區內的動植物，建蓋小規模飯店以賺取外匯。這就是採共同經營模式的飯店由來，我前往的是「莫卡飯店（Moca Hotel）」。

由一個小聚落打造的飯店，世界上隨處可見這種話題吧！莫卡飯店的最大特徵是，除了主要大樓內規劃二十六間客房外，生活共同體（聚落）的住家部分也併設稱為「莊園」的飯店客房。而且，該客房不同於一般民宿，是隸屬於飯店的客房。這就是最大特徵，而所謂的莊園只規劃了三間客房。

併設莊園的住家本身是一般家庭。經過住家廚房旁的通道，打開後方的一間客房，立即呈現在眼前的是一間無論大小或設備，都與主要大樓裡的飯店客房一模一樣的客房。除飯店的主要大樓裡設有飯店客房外，周邊的住家部分也併設客房。由整個生活共同體構成一家飯店，這麼獨特的經營理念實在是我未曾聽聞過。

在該飯店的主要大樓裡的櫃檯辦理入住手續後，起初我拿到的是主要大樓客房的鑰匙。那是飯店的貼心作法吧！因為入住莊園的客房後，與飯店內的餐廳、酒吧等設

規劃三間客房
併設於森林中民宅的莊園

經過民宅的廚房，後方就是設備齊全的客房。

施距離相當遠。飯店方面的好意當然是被我拒絕了，因為，這趟旅程我是專程為了採訪共同經營的飯店而前來，當我表明「我想住進生活共同體的客房……」時，櫃檯人員滿臉不可思議神情地為我帶路。

離開主要大樓後，往下走過一段坡道，接著往上走即抵達我的「房間」。這是併設於一般住家的房間，住家部分住著巴爾巴利塔（Barbarita）一家人，家族成員包括巴爾巴利塔夫婦與女兒。經過他們家的廚房後繼續往前走，裡面就是「客房」。直到打開房門為止，都是巴爾巴利塔的住家，但，一打開房門，客房內視線所及都和主要大樓看到的一模一樣。內部裝潢也很普通的飯店，房裡設有電視、冷氣、浴缸、室外淋浴設備。

悠閒時光悄悄地流逝

併設於生活共同體住家部分的客房，不是飯店主要大樓裡的客房，入住後不久，我就會深深地感覺出其中差異。

位於曾經為咖啡農園的森林裡

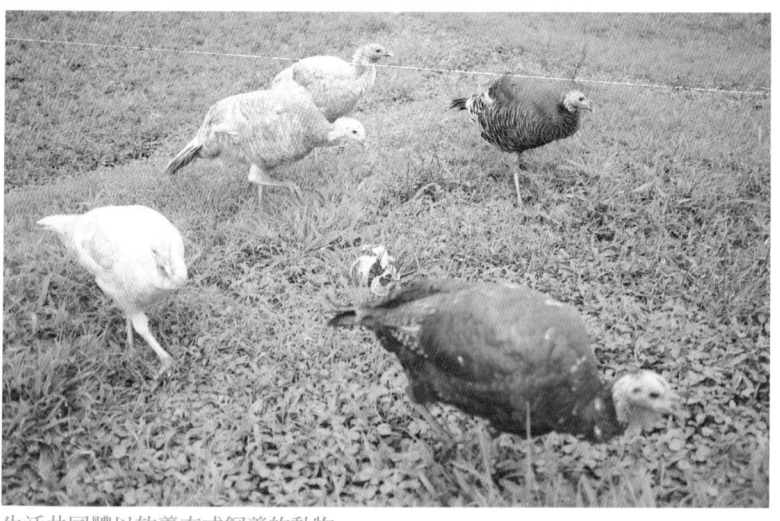

生活共同體以放養方式飼養的動物

譬如說，中午過後孩童們就下課回到家裡來，能夠聽到孩子們的說話聲。傍晚時分則傳來居民們悠閒聊天的聲音或狗兒叫聲。我十八歲時由北海道來到東京後，就一直在東京過生活，來到這裡後深深地感覺到，這裡和東京很不一樣，時間過得特別悠閒緩慢。實在是太不可思議了，我到了古巴竟然想起故鄉北海道。

烹調餐點的食材以生活共同體採收的蔬菜、雞蛋與肉類為主。古巴唯一的一家有機蔬菜餐廳名為「艾爾羅梅羅（El Romero）」。北韓也一樣，外匯不足的國家通常肥料與農耕機具也比較缺乏，因此，不管去哪裡，吃的都是近似有機的食物。

古巴唯一的一家有機蔬菜餐廳把這方面做得更徹底，食材方面品質佳又可口，完全沒有怪味，因此，只是清炒蔬菜和煎蛋就很美味。

瑪莉亞咖啡館

區域內充滿著懷舊氛圍。曾經開闢為咖啡農園，因此，土地像梯田般呈階梯狀。那裡是乾燥咖啡豆的場所，依據咖啡豆的乾燥程度，漸漸地往上層移動，最上層設有大

咖啡館女老闆瑪莉亞

大量添加砂糖，
風味香醇濃郁的咖啡

型咖啡磨豆機。從前都是靠奴隸推著巨大石塊磨碎咖啡豆。

飯店裡也開設咖啡館，店名為瑪莉亞咖啡館（Cafe de Maria），從店名就能看出，瑪莉亞就是咖啡館的女主人（Mistress）。瑪莉亞住在咖啡館的隔壁，因此，進入咖啡館時若找不到人，朝著她的住處方向呼喚，她就會出來招呼客人，然後，她就會進入店裡，以法蘭絨濾布手沖方式，沖泡出風味絕佳，味道濃醇的美味咖啡，接著大量添加砂糖後提供顧客享用。看到高齡八十多歲，健康悠閒地過著生活的瑪莉亞，我突然覺得，每天千篇一律似地恬靜度日，悠閒地泡泡咖啡的生活方式其實也不錯。

源自於皮娜可拉達的餐廳

村上春樹作品《舞・舞・舞》中，出現過好幾次男主角「我」與十三歲少女「雪」，一起喝「鳳梨可樂達（Pina colada）」的場景，地點為夏威夷，以下為哈利庫拉尼（Halekulani）飯店的泳池畔酒吧的片段。

我喚來服務生，又點了一杯鳳梨可樂達。然後整杯都拿給雪。我說：「整杯都喝掉吧！」「每天晚上都和我在一起，一個星期後，妳就會成為日本人之中，最了解鳳梨可樂達的中學生」[《舞・舞・舞》下集 講談社文庫一一四頁]

位於夏威夷威基基的哈利庫拉尼飯店是我很喜歡的一家飯店。我認為，世上再也找不到比濱海地區的歐奇茲（Orchids）餐廳，讓人更愉快地享用早餐的地方了吧！

鳳梨可樂達是蘭姆酒添加鳳梨果汁與椰奶後，與冰塊一起放入果汁機攪打而成的雞尾酒。

打好雞尾酒後，通常還會添加鳳梨與瑪拉斯奇諾櫻桃（Maraschino cherry）。在日本時我喝過，不太好喝，都是因為使用罐裝椰奶的關係。位於南方的國度使用的是新鮮椰奶，所以，除了夏威夷的好喝外，加勒比海各島嶼的鳳梨可樂達也都很美味。

沛沛巴拉齊納

鳳梨可樂達並非夏威夷特有的雞尾酒，而是加勒比海地區的美國自治邦聯波多黎各首都聖胡安（San Juan）的餐廳開發的雞尾酒。

聖胡安舊街區的那家餐廳名稱為「巴拉齊納」。鳳梨可樂達據說是一九五〇年代由西班牙瓦倫西亞（Valencia）移民到聖胡安的廚師沛沛巴拉齊納（Pepe Barrachina）開發。

第5章……殖民的島嶼

當做投資物件接二連三地被轉賣

但，現在的「巴拉齊納」既不屬於開發者沛沛，也不是巴拉齊納家族在經營。巴拉齊納具備世界知名鳳梨可樂達「發源地」（誕生地）的附加價值，因此經營權接二連三地被轉賣。六年前我造訪該店時，老闆是海地籍黑人女性。

餐廳提供的餐點味道、內部裝潢或服務品質都很普通，但菜單上的價格都比附近的餐廳貴上三、四成。因為，這家餐廳是以造訪「鳳梨可樂達誕生地」的觀光客為對象，所以不管價格多貴都不怕賣不出去。

讓我感到最驚訝的是，這家餐廳已經引進最新的收銀系統。我偷偷地瞧上一眼後發現，電腦畫面上顯示著座位相關訊息，由哪位服務人員負責、點用哪些餐點、顧客消費金額、點餐後的上菜情形等都一目了然。現在，「巴拉齊納」已經成了投資標的，需要好好地控管店裡的損益吧！

除了「巴拉齊納」外，波多黎各首都聖胡安的舊街區也是一日遊的絕佳去處。彷彿

波多黎各最值得一遊的地方「艾爾莫羅要塞」。曾經擊沉海盜船。

首都聖胡安的舊街區

EL CONVENTO

HOTEL

由修道院改裝而成，魅力十足的艾爾康文托飯店

「巴拉齊納」的鳳梨可
樂達

電影《神鬼奇航（Pirates of the Caribbean）》世界的艾爾莫羅（El Molo）要塞也是非常值得一遊的景點。

住宿方面推薦入住由修道院改建而成的艾爾康文托飯店（Hotel El Convento）。這是一家四周闢建迴廊，環繞著綠意盎然的大中庭，外側配置客房的飯店。請當地人推薦飯店時，十之八九都會聽到這家飯店的名字。

暫時回到《舞·舞·舞》的話題，因為是小說，所以，中學生喝酒沒關係吧！事實上，孩子喝的話，可點不含酒精（蘭姆酒）的鳳梨可樂達。出國旅行時點「純真可樂達（Virgin Pina Colada）」，餐廳就會特別為顧客調製。

第 **6** 章

Mena House Hotel
Duzdag Hotel

將軍的庭園

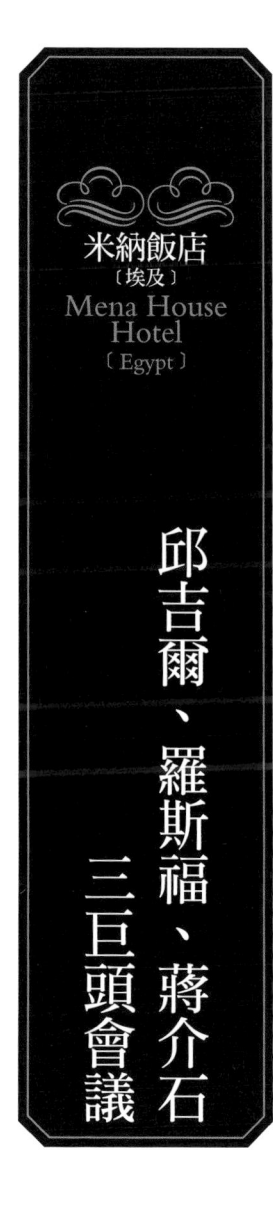

米納飯店
〔埃及〕
Mena House
Hotel
〔Egypt〕

邱吉爾、羅斯福、蔣介石三巨頭會議

二〇〇一年的日本大學入學考試時，世界史Ｂ科目出現，「關於第二次世界大戰後，日本戰敗處理敘述文中何者為正確」的選題。選項一為「開羅會議舉辦時，中國代表也參與，決定歸還台灣」。

一九四三年十一月，開羅會議中，英國首相溫斯頓邱吉爾、美國總統、富蘭克林羅斯福、中國國民政府主席蔣介石，針對日本戰敗相關處理事宜進行會談。當場以日本無條件投降為目標，發表台灣與滿州等地歸還中國、促使朝鮮獨立等宣言。順便一提，後來，該宣言內容被直接引用為波茲坦宣言。

因此，前述選項一為「正確答案」。看到掛在開羅飯店牆上的照片，我深深覺得那的確是正確答案。

一八六九年開始營業

照片是三巨頭坐在椅子上，在飯店中庭草坪上拍攝。該飯店就是米納歐貝羅伊飯店（Mena House Oberoi）。當初就是在該飯店舉辦開羅會議，發表開羅宣言。

這家飯店有好長一段時間被稱為米納歐貝羅伊飯店（Mena House Oberoi），直到最近經營者換人才更名為米納飯店。

一八六九年開始營業，成為長久以來深具埃及代表性的現代化飯店。因福爾摩斯（Sherlock Holmes）而聲名大噪的柯南道爾（Conan Doyle）曾住過，據說國際巨星法蘭克辛納屈（Frank Sinatra）與美國總統尼克森都曾住過。





1943年蔣介石、魏德邁、毛邦初等攝於重慶

參觀金字塔的最佳位置

步行三分鐘就能抵達金字塔

現在，開羅地區隨處可見豪華飯店，不再像過去那麼稀奇。如今，「步行三分鐘就能抵達吉薩的金字塔」是米納飯店的最大意義吧！與金字塔的距離走路三分鐘就能抵達，從飯店房間就能眺望氣勢磅礴的金字塔景色。

參觀金字塔時，越靠近越好。

因為實際地參觀位於吉薩的三座金字塔（古夫王、卡夫拉王、孟考拉王）與獅身人面像時，只是參觀外觀就得花上兩個小時，而且腳底下都是沙土，走起路來很不方便。

由座落在市區的飯店前來參觀金字塔時，通常都在最靠近金字塔的巴士站下車，就算是最靠近金字塔的巴士站，距離金字塔還是非常遠。必須格外留意的是，一下車就必須置身於炎熱的環境中，走的是一趟相當耗費體力的行程。

就這層意義而言，米納飯店是參觀金字塔的絕佳地點。比起從最靠近金字塔的巴士站下車參觀，可以更近距離地參觀金字塔。

古夫王船

金字塔景色確實令人拍案叫絕，既然專程來到開羅，一定要撥空前往古夫金字塔裡側的「太陽船博物館」參觀。博物館裡展示一艘修復狀況良好，全長超過四十公尺的船隻。由埋在古夫金字塔旁的石室發現，據說與古夫法老王的葬儀有關，為何打造那艘船，原因至今不明。古埃及的國王被視為太陽神的子孫，因此，那艘船被稱為太陽船，也被稱為古夫王船。

紀元前十五世紀起，腓尼基人就以現在的黎巴嫩共和國一帶為據點，海上交易非常熱絡。主要原因據說是原產於該邊界的杉木非常適合作為造船的材料。該杉木被稱為黎巴嫩杉木，質地堅韌，不易腐壞。目前，黎巴嫩國旗上畫的就是黎巴嫩杉木。建議讀者們一定要看看。

古埃及人打造「古夫王船」之謎？

對惡劣的推銷手法必須提高警覺

廣泛地進行過以上介紹後，希望現在提醒還不會太晚，事實上，參觀金字塔前必須先做好心理準備。我要提醒的並非參觀時間長達兩小時以上，或天氣炎熱容易疲勞這些小事情，而是當地小販的推銷手法異常強悍。

遊客購票進入參觀後，小販依然可進入該區域，兜售物品以印著金字塔圖案的T恤為主。不只是一、兩個人，總是有好幾十人蜂擁而上，大聲嚷嚷著：「一美元！」等

拼命地兜售。遊客以「不需要」回絕或不予理會時，小販就會把販賣的T恤丟向遊客，強迫遊客接受。遊客若不小心接到該T恤，小販就會說：「你拿了我的T恤就必須付錢，一件美金十元」之類的話，堅持要顧客購買。因此，當小販把T恤丟給您時，一定要趕快逃開，千萬不能伸手去接。您逃開後，T恤就會直接掉在沙漠上，接著就會聽到小販以聽起來像埃及話的語言破口大罵，朝著您吐口水。

這種強迫推銷舉動一定會影響到金字塔的聲譽，讀者們或許會這麼認為，但，參觀金字塔的人依然絡繹不絕。因為金字塔充滿著神祕魅力，遊客的喜愛程度一定會遠遠地超出對當地惡質推銷行徑的負面評價。

我造訪埃及的時候正好是「阿拉伯之春」的前一年。「阿拉伯之春」為二〇一〇年展開的一連串革命。從二〇一一年初開始，埃及也發動革命。近年來，治安狀況稍微變差，造訪埃及前請務必充分地收集資訊，行動上必須格外謹慎。

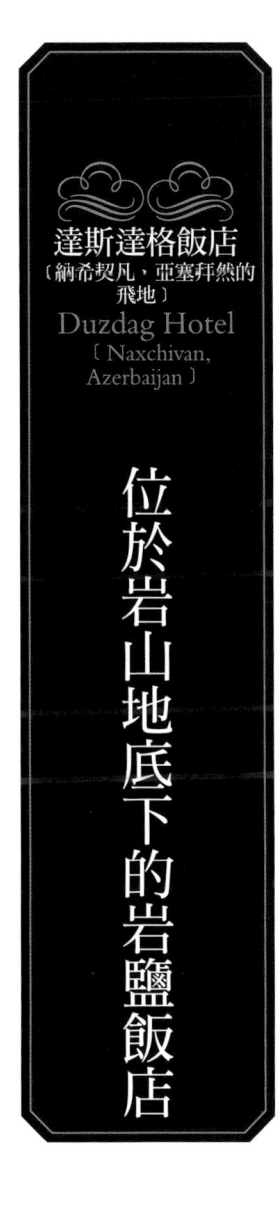

達斯達格飯店

〔納希契凡，亞塞拜然的飛地〕

Duzdag Hotel
〔Naxchivan, Azerbaijan〕

位於岩山地底下的岩鹽飯店

我不只是熱愛休閒度假，更是一個非常喜歡追求刺激的人，因此，經常會投宿一些奇奇怪怪的度假村。

造訪阿曼王國的「傑格希灣六善飯店（Six Senses Hideaway Zighy Bay）」時，我有過搭乘飛行傘前往辦理入住手續的經驗。該飯店是面對著海洋建蓋，當時，我是從距離相當遠的一座可俯瞰飯店的岩山上，和教練一起搭乘飛行傘飛向飯店（針對有需要的人）。

我還住過瑞典的冰宮飯店（ice hotel）。冰塊打造的房間裡，設置著冰塊打造的床鋪。床上鋪著馴鹿皮，遊客必須睡在冬季登山專用的高性能睡袋裡。睡覺時也必須戴著手套和帽子。

入住阿曼王國的「傑格希灣六善飯店」時，必須搭乘飛行傘，飛到面向著海洋建蓋的飯店辦理入住手續。

入住瑞典的冰宮飯店時，必須住冰塊構成的房間，睡冰塊做成的床鋪。

世界上存在著許多與眾不同的度假村，熱愛旅行的人都知道。

位於亞塞拜然的飛地納希契凡的地下飯店，也是非常不可思議的飯店。客房猶如超級警備隊的基地，完全位於地下，而且是位於岩鹽山的地下，而不是一般山峰的地底下。

飯店名稱為達斯達格飯店（Dazadagu Hotel）。達斯達格（Dazadagu）一詞，亞塞拜然語意思為鹽山。事實上，該飯店的主要大樓還是蓋在地面上，像一般氣派的五星級飯店一樣，但設施內附設名為達斯達格理學療法中心的別館。該別館才是挖掘岩鹽山後闢建。

目的為治療氣喘

關建地下飯店據說是為了治療氣喘。

開鑿鹽山形成洞窟，裡面開闢了許多半獨立式房間，房裡擺放床鋪，就寢時才由本館移動到房間裡的設施。當然，本館也有氣派舒適的床鋪，遊客亦可在本館的客房裡

178

只有入口處蓋在地面上，客房都位於岩鹽山的地底下。

進入館內後馬上來到通往客房區的木造走廊

可清楚看出岩石雕鑿痕跡的客房區走廊。並排設置半獨立式房間，房裡擺著床鋪。

睡覺，但，既然入住岩鹽山的飯店，當然是住在洞窟裡的房間比較好。

我當然是毫不猶豫地就決定前往別館睡覺。

由本館搭車前往，打開通往岩山的門，率先映入眼簾的是無論牆壁或天花板都是木造的通道。通道設有櫃檯，繼續往前走就來到隨處可見岩石雕鑿痕跡的走廊。鹽本來沒有味道，或許是心理作用吧！總覺得空氣鹹鹹的。試著舔一下牆壁，發現真的很鹹。果然是岩鹽。

進入到最裡頭後，就看到並排設置著許多半開放式的房間。房間與房間由格子狀牆壁區隔開來，天花板與地板則毫無遮擋。隔壁房間的聲音都聽得一清二楚。區隔成半開放式房間的主要目的是，希望岩鹽釋放入空氣中的有效成分能夠充分地散發到每一個床鋪。

我沒有氣喘病，不知道是否有效，不過，或許是心理作用，一覺醒來就發現呼吸變得更順暢，心情倍感輕鬆。

起床後可以到洞窟裡的吧台喝紅茶，再搭車回到本館吃早餐。

納希契凡的氣候是冬天氣溫會下降至冰點以下，夏天氣溫則超過攝氏三十五度。洞窟內氣溫都維持在十八度至二十度之間，濕度介於百分之三十五至五十之間，是一年四季都很舒爽的環境。因此，暑假期間就會看到鄰國土耳其國人攜家帶眷前來避暑兼治療氣喘的盛況。

金色水滴

納希契凡共和國屬於飛地（納希契凡自治共和國現在是屬於亞塞拜然的飛地），其地理位置根錯節，綜觀過去歷史，統治權就曾數度易手落入不同的國家，目前為亞塞拜然共和國領土。

納希契凡共和國位於亞塞拜然共和國飛越鄰國亞美尼亞的地方，據說這處飛地也難以避免出現世界各國常見的鄰國之間的紛擾。亞塞拜然的人民以伊斯蘭教信徒佔絕大多數，亞美尼亞則是信奉基督教的國家。納希契凡共和國的宗教、種族與政治問題盤

納希契凡的紅酒「金色水滴」。

對亞塞拜然共和國而言至為重要。亞塞拜然的第三任總統蓋達爾‧阿利耶夫（Heydar Aliyev）就是納希契凡人共和國出身，二○○三年去世，現任總統伊利哈姆阿利耶夫（Ilham Aliyev）是他的兒子。民主國家的國家元首採行世襲制度的情形並不少見，由於這層關係，前總統蓋達爾‧阿利耶夫直到現在都還深受國人的尊敬。

納希契凡為飛地，因此，由亞塞拜然首都巴庫前往納希契凡時，不需要經過巴庫。土耳其的伊斯坦堡有直航班機定期飛往納希契凡。

亞塞拜然是伊斯蘭教信徒較多的國家，但，不知道為什麼，認為飲酒ＯＫ的人非常多。所謂的Halal，其實還是因人而異，因國家而不同。

納希契凡的當地人會自己釀造葡萄酒，也經常喝酒，當地的葡萄酒便宜又好喝。就我喝過的葡萄酒而言，我認為名為Qizil Damla的葡萄酒最好喝。該葡萄酒名稱意思為「金色水滴」。日本很難買到吧！到了當地，發現時，一定要喝喝看喔！

※Halal：中文一般稱為「清真」，阿拉伯語意思為合法、許可。規範的範圍包括食物與言行等日常生活中的所有事物。

column
4

間諜的故鄉

二十一世紀，世界上經濟最活絡的地方到底是哪一座城市呢？立即浮現在您腦海中的或許是杜拜或上海吧！我確認為，目前，世界上經濟最活絡的城市應該是亞塞拜然的首都巴庫。

因為，經濟最活絡的城市才可能打造最豪華的觀光設施與飯店。巴庫正好符合這種條件。

最具該象徵的就是火焰塔（Flame Towers），高約一百九十公尺的高層建築群，由辦公室、高級住宅、飯店等樓棟構成。二〇〇七年開始建設，二〇一二年落成啟用。

最大特色是外牆上都覆蓋著液晶面板，可顯示各式各樣的圖案，華燈初上時顯示出

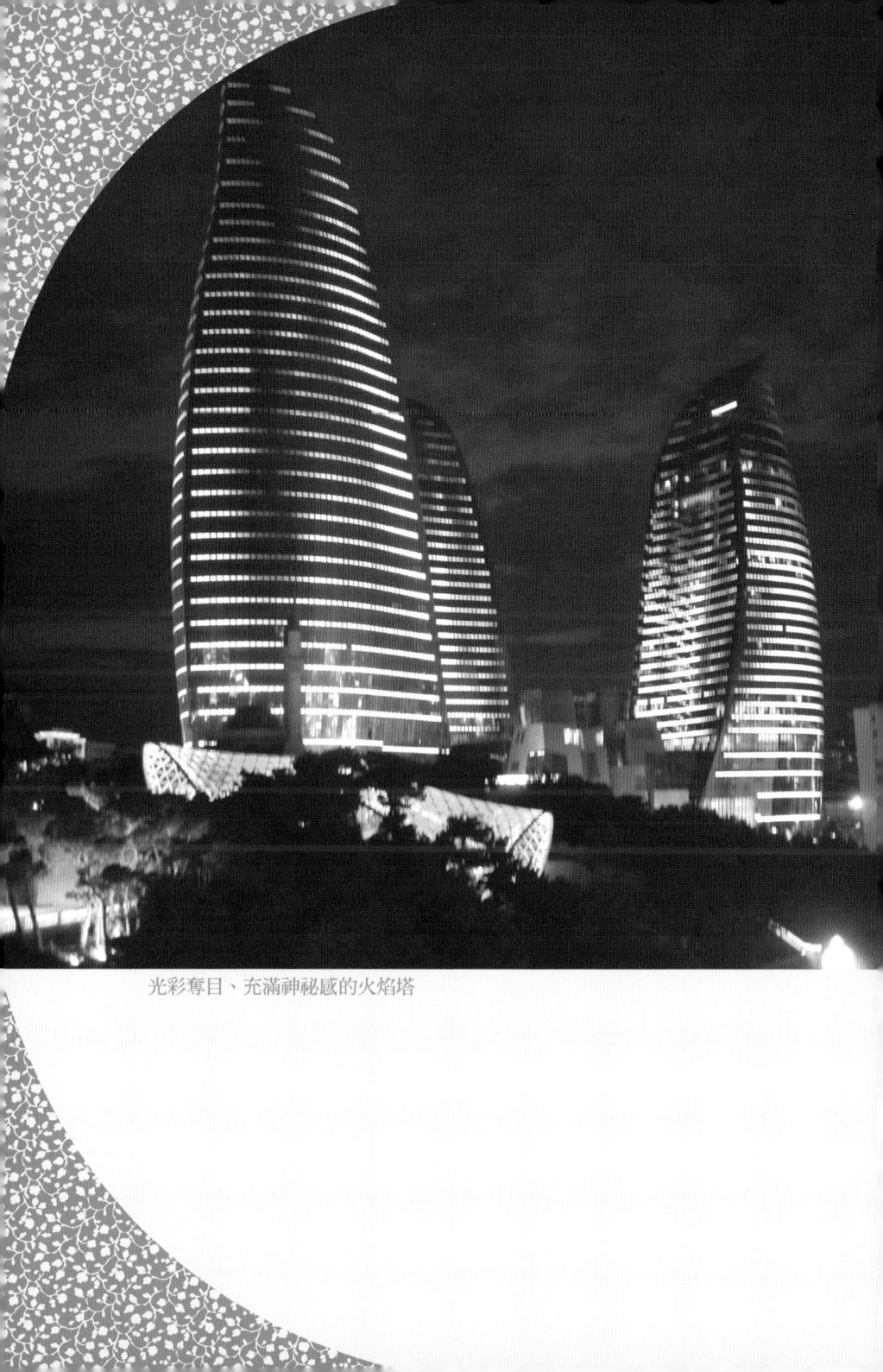

光彩奪目、充滿神祕感的火焰塔

來的影像，像極了隨風閃爍的紅色火焰，火焰（Flame）塔就是因此而得名。顯示出來

的影像千變萬化，既可顯示出由三種顏色構成的亞塞拜然國旗，亦可顯示出國人揮舞

著國旗的畫面。

洛克菲勒與諾貝爾、佐爾格的錯綜複雜關係

巴庫不是新興的泡沫經濟都市。百餘年前，這個產油國家就是資本家勢力相互傾軋

的地方。不管過去或現在，亞塞拜然都是一個與石油息息相關的國家。

十九世紀後半，美國的洛克菲勒引燃的石油產業近代化風潮，一直延燒到亞塞拜然

的巴庫，外國人主導的石油開發計畫陸續展開，後來連設立諾貝爾獎的瑞典人，阿弗

雷德・諾貝爾（Alfred Nobel）都進軍巴庫。二十世紀初，包括諾貝爾創設的諾貝爾兄弟

石油公司在內，巴庫的石油產量就佔了全世界產量的二分之一。

令人遺憾的是，一九二〇年遭到俄羅斯革命波及，諾貝爾兄弟石油公司因革命勢力

而國有化。

美好歲月
由火炬傳承的亞運圖騰重塑蓮花造形

巴庫北郊的火焰山（Yanar Dag），
因滲出地面的石油通天然氣而自然引燃大火。

最有趣的是，據說諾貝爾家族事業國有化之前，諾貝爾兄弟石油公司的股票，早就賣給了洛克菲勒領軍的標準石油（Standard Oil）公司。諾貝爾家族資產因此得以保全。

其次，據說阿弗雷德・諾貝爾去世後，他名下股票處分所得款項就成了諾貝爾獎獎金的一部分。

佐爾格生長的故鄉

歷史上，巴庫與日本的關係至為深遠。因為，巴庫是佐爾格生長的故鄉。

佐爾格是第二次世界大戰期間活躍於日本的蘇聯間諜，一九四一年十月，與朝日新聞記者尾崎秀實等人，因疑似違反日本國防保安法、治安維持法等規定而遭逮捕，於世界大戰結束前一年的一九四四年十一月，在日本的巢鴨拘留所被判處死刑。

佐爾格的嫌疑是強迫尾崎秀實交出一九四一年七月二日的「御前會議」內容，打電報通知莫斯科當局。御前會議係指第二次世界大戰前，日本天皇依憲法臨席決定重要國策的會議，而該次御前會議的重要決策為「當時日本不參與蘇德戰爭」。

蘇聯領導人史達林因佐爾格打的電報而得知日方決策，確定日本不會由東邊加入戰局後，將東邊的軍隊派往西邊，集中火力對抗德國。換句話說，佐爾格竊取了攸關蘇聯勝敗的重要情報。

佐爾格生於巴庫，與諾貝爾息息相關。佐爾格的父親為德國人，母親為俄羅斯人卻在巴庫出生。佐爾格的父親威廉（Wilhelm）為開採石油的工程師，因諾貝爾兄弟石油公司高薪聘請而前往巴庫。在巴庫工作多年後存到足夠建蓋豪宅的財富。

後來，佐爾格父親舉家搬回德國，佐爾格成為一位興趣、關注、思想都很特別的年輕人。回國後先加入德國共產黨，繼而又加入蘇聯共產黨，因而搬家住到莫斯科。

從思想與行動都特立獨行的間諜佐爾格出生背景中，就能看出巴庫石油，洛克菲勒與諾貝爾的深厚關係。

印度舊德里之圓丘佛陀紀念碑。
1964年總理尼赫魯火化後尊者於此舉行追思集會。

賭桌的祕語

Caesar's Palace
Crockfords Club

第 7 章

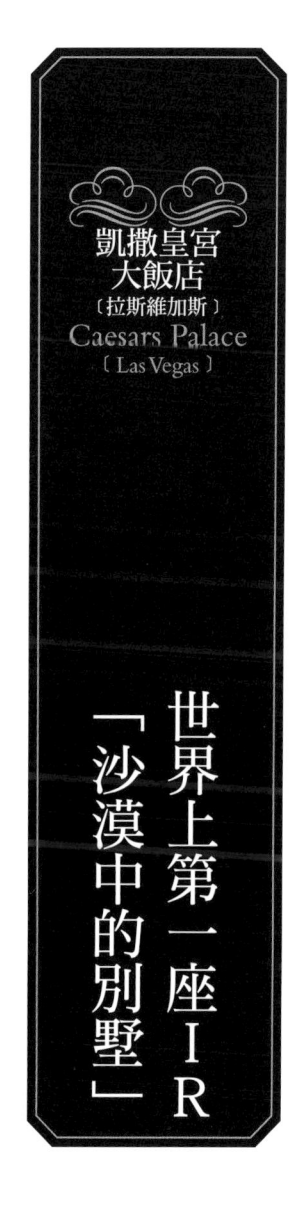

凱撒皇宮
大飯店
〔拉斯維加斯〕
Caesars Palace
〔Las Vegas〕

世界上第一座IR「沙漠中的別墅」

Integrated Resort 一詞縮寫為IR，意思為「綜合型度假村」，指由賭場以及兼具MICE（會議、企業獎勵與研修旅行、國際會議、展覽會等之總稱）、娛樂、餐飲、購物商場等功能的度假村。

IR即將解禁。

IR即將解禁，二〇一四年秋天，這個話題在日本也喧騰一時，因此，我也立即針對世界上的IR進行過採訪。

最先想到的是造訪IR的發源地。但「世界第一座IR到底在哪裡呢？」，關於這個問題，答案眾說紛紜，浮現在我腦海中的是非洲的太陽城、馬來西亞的雲頂高原、美國的拉斯維加斯。廣泛地採訪過後，我終於了解到，世界上第一座IR應該是

拉斯維加斯的凱薩皇宮大飯店。

讓我感到相當意外的是，答案並不是從凱撒皇宮大飯店重要人物口中得知，而是來自拉斯維加斯的其他賭場公司重鎮。凱撒皇宮大飯店宣傳單位的說法是「據說凱撒皇宮大飯店是世界第一座ＩＲ……」，過了幾星期後，「的確如先前所言，本飯店將為您寄上參考書籍」，結果寄來名為「Grandissimo：The First Emperor of Las Vegas」的書籍（日經ＢＰ社曾譯為《The Casino City》後出版）。

以下就參考該書籍內容，為您介紹堪稱世界第一座ＩＲ的凱撒皇宮大飯店的創業故事。

凱撒皇宮大飯店於一九六六年開業，當時，拉斯維加斯有非常多的賭場飯店，但只有賭場與飯店，並不具備其他要素，與ＩＲ根本是截然不同的設施。傑伊沙諾（Jay Sarno）打造的凱撒皇宮大飯店，除了賭場與飯店外，更是併設音樂廳、夜總會、大型

賭城

購物中心的世界第一座ＩＲ。

事實上，傑伊沙諾會進入賭場賭博，卻不是出身於賭場業界。他生於貧困家庭，靠兄弟提供經濟上支援，才能順利地讀完大學，畢業後，數度與學生時期的好友一起挑戰風險事業都沒有成功。

三十六歲時，他終於成功打造了亞特蘭大卡巴納汽車旅館（Atlanta Cabana Motel），而且將該旅館經營得有聲有色。

該飯店為什麼大受歡迎呢？原因在於設計。

第一家飯店大獲成功的原因在於「新巴洛克風格」

傑伊決定打造充滿「新巴洛克風格」的飯店。

當時，正好找到一位風靡一時，名叫莫里斯拉彼德（Morris Lapidus），也就是負責邁阿密的楓丹白露（Fontainebleau）與伊登羅克（Eden Roc）等超人氣飯店的知名設計師。傑伊委託對方設計嶄新的飯店卻遭到拒絕。因此，他決定模仿對方的設計，於是建蓋了亞

特蘭大卡巴納汽車旅館。傑伊模仿的拉彼德設計就是新巴洛克風格。

新巴洛克風格是十九世紀中葉，法國拿破崙三世時代再度興起的巴洛克式建築風格（拿破崙三世已於皇宮飯店單元中介紹過）。現在的羅浮宮博物館（羅浮宮新館）就是最典型的新巴洛克式建築風格，由義大利巴洛克風格的雕塑牆面與折線形屋頂（屋頂上部的坡度平緩，下部陡峭的折腰式屋頂）組合而成。

該新巴洛克風格廣為當時的美國人之喜愛。

事實上，那是受到第二次世界大戰之影響。

坦白說，世界上再也找不到像美國人這般，對世事這麼漠不關心的國民。即便現在，一輩子未曾出國旅行的人據說還佔半數以上。第二次世界大戰前，該情形更顯著，因為美國人本來就對國外的事情沒興趣。

但，第二次世界大戰爆發後，美國的新聞媒體日以繼夜地報導歐洲等國家的戰爭消息，過去毫無興趣的美國人，似乎開始對國外產生了興趣。

202

羅馬式建築風格的游泳池

「拉斯維加斯沒有一家像樣的飯店」

於亞特蘭大打造廣受歡迎的飯店，成為一個非常成功的生意人後，一九六三年，傑伊來到拉斯維加斯賭場飯店之一的佛朗明哥（flamingo）飯店。佛朗明哥飯店打聽到傑伊是一個「賭性堅強的人」，因此決定邀請傑伊前來。傑伊接受邀請，第一次來到拉斯維加斯的感想是「拉斯維加斯的賭博事業確實很興盛，但盛況並沒有超乎自己的想像。因為，整個拉斯維加斯沒有一家像樣的飯店」。當下就認為「我一定能在拉斯維加斯打造令人刮目相看的飯店」。

那麼，傑伊到底想在拉斯維加斯打造什麼樣的飯店呢？打造新巴洛克建築風格的飯店了嗎？事實上他並沒有這麼做。傑伊想打造的是 Greco Roman（希臘羅馬式建築風格）的飯店。

傑伊為什麼想打造希臘羅馬式建築風格的飯店呢？

因為，追溯至一九五一年，電影《Quo Vadis（中譯：暴君焚城錄）》曾經風行美國。波

蘭作家亨利克‧顯克微支（Henryk Sienkiewicz），以西元一世紀的羅馬帝國為舞台撰寫的歷史小說拍攝的電影。順便一提，Quo Vadis 一詞拉丁語意思為「該往何處去呢？」新約聖經「約翰福音註釋」第十三章第三十六節「最後的晚餐」中，彼得問耶穌的一句話。

其次，一九五九年，《Ben Hur（中譯：賓漢）》電影也相當賣座，描寫的是羅馬帝國時代的猶太人與貴族賓漢的人生。

繼而，一九六二年，名為《A Funny Thing Happened on the Way to the Forum（中譯：春光滿古城）》的百老匯歌舞劇，獲得美國劇場最高榮譽的東尼獎，一九六三年二十世紀福克斯投資的『埃及豔后』，據說花了四千四百萬美元的史上空前的製作費。

這些現象簡單地來說，都是一九五○年至六○年代前半，希臘羅馬式建築風格在美國大為風行的主要原因。

第7章……貴族的賭場

照亮拉斯維加斯的凱撒皇宮大飯店

「讓住過的人再也不想住進別家飯店」，

決心打造這麼了不起的飯店

因此，傑伊想出一個好辦法。想出以既是羅馬時代的知名政治家，又是軍人的《凱撒大帝》為題材打造休閒度假村的創意構想，以園區內有提供美國最美味料理的餐廳，有美國最好玩的遊樂設施，有美國最豪華客房的「沙漠中別墅」為號召，決心打造一家非常了不起的飯店，讓住過的客人再也不想住進別家飯店。

一九六六年，凱撒皇宮大飯店開張營業，除豪華的飯店與賭場外，還併設八百個座位的 Circus Maximo 音樂廳，以及夜總會、大型購物中心，構成世界第一個綜合型度假村。

ＩＲ從此愈發蓬勃發展。

克洛克福茲
俱樂部
〔倫敦〕
Crockfords Club
〔London〕

世界最古老隱密的
豪華賭場俱樂部

我不會自己一個人進賭場賭博。因為，我認為，人生就像是一場賭局，這已經很足夠。

但回頭想想，一個人若一輩子都沒有進過賭場，那又有點遺憾，因此，十多年前，我曾前往澳門，換了大約五千日圓的籌碼，玩過輪盤與黑傑克（俗稱二十一點）。

五千日圓一下子就只剩下兩千日圓，好不容易才又贏回到五千日圓時，我終於鬆了一口氣，決定不再繼續。那是就機率而言，絕對是賭客輸錢的遊戲，當然不可能贏錢，千萬不能抱持著「我和別人不一樣」的心態，因此，我對賭博絲毫沒興趣。

就我的記憶，換五千日圓籌碼的那一次賭博，應該是「永利」賭場於澳門開張

208

時，一位中國籍朋友聲稱要免費招待我而成行。那一趟行程除了我之外，受邀前往的好幾位日本人都是 High Roller（豪客。整晚都下注最高金額的人。花幾千萬日圓的人還不足以稱為豪客），都是嗜賭如命的人。

當時，因為無知什麼都不懂，現在回想起來，招待我的那位朋友應該是賭場的掮客。掮客係指把下注高額資金的賭客奉為上賓帶到賭場裡賭博的人。掮客把賭客帶進賭場後，負責幫賭客墊付賭資，或賭客賭輸時負責回收墊付的款項，以賺取佣金。

豪華氣派的建築物櫛次鱗比建蓋的區域

「倫敦有非常隱密的豪華賭場俱樂部，下次去倫敦時，想不想去逛逛，我幫您介紹那裡的賭場經理」面對一個完全不賭博的我，那位中國朋友為什麼會這麼說呢？「我不賭博……」一聽到我這麼說，對方馬上接著說：「不賭博也沒關係，那裡的餐廳提供的餐點很美味，就跟我去吃一頓飯吧！到時候我會去機場接您。」

有一次，行程中正好有機會在倫敦逗留半天。那是一趟從邁阿密搭飛機飛往倫敦

第7章⋯⋯貴族的賭場

瑋緻活（Wedgwood）的天花板
© Crockfords Club

西斯洛機場（Heathrow Airport）後，接著搭乘當天的晚班飛機由西斯洛機場飛往南約翰尼斯堡（Johannesburg）的行程。那一天我正好白天有空，所以就聯絡了那位朋友，結果，對方的回應是：「抱歉，我正好不在那裡，不過，我已經交代過，一定要好好地招待您，希望您玩得盡興。」前來接機的是黑色大型豪華轎車，接我前往的目的地是倫敦市中心大使館林立，環境非常幽靜的梅費爾（Mayfair）地區。

並排建蓋的宏偉建築之一，就是名叫克洛克福茲俱樂部（Crockfords Club）的豪華賭場俱樂部。從建築外觀上一點也看不出是賭場，內部裝潢看起來比較像高級餐廳。賭場經理引領我進入館內，那是一個和拉斯維加斯、澳門賭場截然不同的世界。

工作緊張忙碌的商務人士出差時順道造訪的地方

進出這家賭場的人，聽說都是工作緊張忙碌，不希望別人看到或知道自己出入賭場的人。中東、中歐或印度等地的商務人士到倫敦出差時據說都會順道前往。希望更多觀眾看到而成為話題焦點的好萊塢明星或運動選手等則不會出入這類賭場。

212

圓形餐廳
© Crockfords Club

賭客進入這類賭場後，基本上都是在包廂裡，與發牌員（莊家）對賭，不需要顧慮別人的眼光，全副精神都能投注在賭局上，亦可與其他賭客一起下注，但，通常都是少數人。我造訪該賭場當時，下注項目以輪盤、黑傑克、撲克牌為主。

克洛克福茲俱樂部是一八二八年威廉克洛克福德斯（William Crockford）專為王公貴族與外交官等量身打造，是隱密性極高的豪華賭場俱樂部，這或許就是賭場開在大使館林立的梅費爾地區的原因。這是世界上最古老隱密的豪華賭場俱樂部。目前是在馬來西亞經營賭場生意的雲頂集團旗下賭場。

「賭場裡有倫敦最美味的異國美食」

聽過賭場經理的說明後，我跟著來到餐廳。「看一下菜單，喜歡吃什麼就點，我請客。」菜單就能反映出客層吧！除歐洲料理外，還包括中東、印度、中歐等特色美食。近年來，中華料理似乎也加入了。據賭場經理表示：「這裡有倫敦最好吃的異國美食」神情中明顯看出賭場方面很有自信能夠滿足最講究飲食的賭客味蕾。

214

我非常喜歡吃中東料裡，因此點了小扁豆湯與Kofte（狀似小羊肉Kebab的料理）。美味程度讓人不敢相信自己是在倫敦的餐廳裡享用著那道美食。

革命家的咖啡廳

column
5

當貴族們沉迷於豪華賭場俱樂部裡的賭局時，革命家們正在咖啡店裡絞盡腦汁與增進夥伴之間的革命情感。

一九一一年於蘇黎士展開營業的歐迪恩咖啡廳（Café Odeon），就是成立蘇維埃社會主義共和國聯盟的列寧（Lenin）、後來成為義大利總理的墨索里尼（Mussolini）、指揮家托斯卡尼尼（Toscanini）、完成相對論的愛因斯坦（Einstein）等人經常前往的咖啡廳。瑞士為永久中立國，因此，戰爭期間陸續有革命家、大富豪、罪犯等各種身分的人從歐洲各地來到這個國家。

據說列寧為俄羅斯革命奔走前就經常出入歐迪恩咖啡廳，與達達主義（Dadaism）創

始人崔斯坦柴拉（Tristan Tzara）的感情最深厚。

達達主義為崔斯坦柴拉（Tristan Tzara）於蘇黎士展開的反藝術運動。接下來就參考《Monsieur Antipyrine宣言》［光文社古典新譯文庫］，進行達達主義相關說明吧！

達達主義創始人崔斯坦柴拉於一九一五年，亦即他十九歲的時候，為了就讀大學，從祖國羅馬尼亞來到蘇黎士。

第二年，也就是一九一六年，德國反戰詩人雨果巴爾（Hugo Ball）為了逃避兵役也來到蘇黎士，開了一家酒吧，取名伏爾泰酒館（Cabaret Voltaire）。店名伏爾泰源自於曾留下「我不同意你的觀點，但我誓死捍衛你說話的權利」的至理名言而名聞遐邇的法國哲學家的名字。據說當初雨果開酒吧，以敵國法國的人權思想家的名字為店名，是想表達反戰的意思。柴拉經常進出伏爾泰酒館，在那裡演奏音樂和舞曲，將當時的吵鬧喧囂狀況命名為「達達」。達達一詞法語意思為「旋轉木馬」，據說是柴拉將拆信刀隨

達達主義

一九一一年開張營業的
歐迪恩咖啡廳

意插入法語字典後，從翻開的頁面上找到的。

一九一六年七月十四日，法國革命紀念日的那天晚上舉辦了名為「達達之夜」的聚會，會中柴拉發表「達達是我們的堅忍不拔精神」、「未來我們將以更多樣化的惡搞方式加以對抗」等內容的「Monsieur Antipyrine宣言」。

據說列寧就是在當時的伏爾泰酒館認識柴拉。列寧住處距離酒館不遠，走路約一、兩分鐘即可到達。後來，兩個人就在住家附近的歐迪恩咖啡廳成了莫逆之交。

俄國大革命

另一方面，列寧於一八七〇生於俄羅斯，受到父親的影響，對於貧困等社會問題產生濃厚興趣，大學時期廣泛閱讀卡爾馬克思（Karl Marx）著作，成為一位相當積極推動馬克思主義理念的人。二十五歲時遭逮捕，被判刑流放西伯利亞。於一九〇〇年服刑期滿，也就是三十歲時離開俄羅斯，繼續於倫敦與蘇黎士等歐洲地區展開活動。

一九一七年，列寧四十六歲時，俄國大革命（二月革命）爆發。當時列寧人在蘇黎

士，後來在德國政府的協助下，搭乘封閉火車（中途禁止上下乘客的火車）回到俄國。回國後隨即於彼得格勒（現為聖彼得堡），進行題為《論無產階級在這次革命中的任務》的報告，又稱「四月提綱」（因為四月份發表）。

該報告係以推翻帝國主義、建設社會主義社會為終極目標，以對抗臨時政府、主張立即停戰、權力集中於蘇維埃為短期目標。蘇維埃（Soviet）一詞俄語意思為「會議」。當時以「一切權力回歸蘇維埃」的標語最出名。

列寧事後才匆匆趕到，但確實地發揮領導能力，引發名為「十月革命」的武裝政變後，掌握權力。十一月即以蘇維埃軍事革命委員會名義發表聲明，成立蘇維埃社會主義共和國聯邦。七年後，一九二四年與世長辭。

目前，伏爾泰酒館只有外觀上能夠繼續維持，實質上已經完全改觀，但，還是以達達發祥地為賣點繼續營業中。歐迪恩咖啡廳地點不變，和當時一樣，還是繼續開著咖啡廳。

我曾造訪過歐迪恩咖啡廳，邊點著咖啡，邊以「列寧曾坐過哪個位置？」問著店內人員，得到的答案是「列寧坐的位置已經不存在。咖啡廳規模只剩下當初的一半，另

一半空間開了藥局，應該是坐那邊」，害我失望極了。

馬克思之墓

列寧最崇拜的馬克思被譽為「二十世紀最具影響力的人」。的確，自戰後的冷戰時期至今，談到世界局勢就不能不提到馬克思。

馬克思於一八一八年生於現在的德國，大學時主修法律、黑格爾（Hegel）哲學，立志成為大學教授，但並未實現夢想。以雜誌、新聞記者、總編輯等工作糊口維生，但刊物都立即遭到廢刊，落得必須靠朋友與家人接濟才能過活。一八四九年，馬克思三十一歲時遠渡重洋前往倫敦。在倫敦期間幾乎天天前往大英博物館，在博物館裡閱讀與執筆撰稿。一八六六年，四十八歲時，出版第一部《資本論》。爾後將時間都花在共產主義運動上，一八八三年，六十四歲時離開人世。

馬克思之墓位於倫敦北部的海格特墓園（Highgate Cemetery）內，搭乘倫敦的北線地下鐵，於 Archway 站下車，經由醫院旁的坡道，十分鐘左右即抵達華特洛公園（Waterlow

Park），穿過公園就是海格特墓園。墓園分成東、西兩側，馬克思之墓位於東側。雖然是墓地，進入時必須購買門票，我造訪時票價為四英鎊（將近八百日圓）。

馬克思的墓碑上方以大字雕刻著當時的口號「全世界的無產階級，團結起來！」。

下方雕刻「哲學家只是以不同的方式詮釋世界，但重點在於改變世界。」的「費爾巴哈（Feuerbach）相關提綱」等字句。

位於倫敦北部墓園裡的
馬克思之墓

222

TITLE

歡迎光臨，世紀經典度假村

STAFF

出版	瑞昇文化事業股份有限公司
作者	石井至
譯者	林麗秀

總編輯	郭湘齡
責任編輯	黃思婷
文字編輯	黃美玉　莊薇熙
美術編輯	朱哲宏
排版	執筆者設計工作室
製版	明宏彩色照相製版股份有限公司
印刷	皇甫彩藝印刷股份有限公司

法律顧問	經兆國際法律事務所　黃沛聲律師

戶名	瑞昇文化事業股份有限公司
劃撥帳號	19598343
地址	新北市中和區景平路464巷2弄1-4號
電話	(02)2945-3191
傳真	(02)2945-3190
網址	www.rising-books.com.tw
Mail	resing@ms34.hinet.net

初版日期	2017年3月
定價	300元

國家圖書館出版品預行編目資料

歡迎光臨,世紀經典度假村 / 石井至作 ; 林麗秀譯.
-- 初版. -- 新北市 : 瑞昇文化, 2017.03
224　面 ; 14.8 x 21　公分
譯自 : 世紀のクラシックリゾートへ、ようこそ :
由緒正しいホテルの旅

ISBN 978-986-401-150-6(平裝)

1.旅館 2.世界地理

992.61　　　　　　　　　105024778